周至禹——著

解讀現代藝術
Reading of Modern Art

現代藝術，正如萬壑中的一聲龍吟虎嘯，正在以闊步之姿，與我們的生活面對面發生關係。或許每個人對現代藝術的觀點見解、偏好耽溺各自不同，但藝術家終究會在作品中，展現他個人的靈智與技藝。技藝是外顯的形貌，容易辨識、理解，但靈智呢？透過我們最熟悉的語彙來詮釋、閱讀藝術家的心靈語言固然直接了當，但卻也可能形成貼近藝術家靈智的一堵高牆與迷障。當面對面與藝術家發生連結時，那股新的撞擊與靈動，將如何扭動那條原本鍊結在我們與藝術之間的軸承，本書值得您期待。

Do women have
get into the

國家圖書館出版品預行編目資料

解讀現代藝術／周志禹 作.
-- 初版 -- 臺北市：信實文化行銷，2012.3
面；　公分（What's art；16）
ISBN：978-986-6620-47-8（平裝）
1. 現代藝術　2. 藝術評論　3.文集

901.2　　　　　　　　　101000955

What's Art 016
解讀現代藝術

作　　　者：周至禹
總　編　輯：許汝紘
副總編輯：楊文玄
美術編輯：楊詠棠
行銷經理：吳京霖
發　　　行：楊伯江、許麗雪
出　　　版：信實文化行銷有限公司
地　　　址：台北市大安區忠孝東路四段 341 號 11 樓之三
電　　　話：（02）2740-3939
傳　　　真：（02）2777-1413
www.wretch.cc/ blog/ cultuspeak
http://www. cultuspeak.com.tw
E-Mail：cultuspeak@cultuspeak.com.tw
劃撥帳號：50040687 信實文化行銷有限公司

印　　　刷：久裕印刷事業有限公司
地　　　址：新北市五股工業區五權路69號
電　　　話：（02）2299-2060～3

總　經　銷：高見文化行銷股份有限公司
地　　　址：新北市樹林區佳園路二段 70-1 號
電　　　話：（02）2668-9005

前　　　言

　　對於每一種藝術，我都有相對更為關注和喜歡的藝術家，這和我自己的愛好有關，就像京劇的票友，一定是喜歡某一種唱腔，並不以某某大牌為正宗的代表。因此，我的喜歡不以美術史的評價為標準，更和藝術市場的拍賣無關。閱讀他們給予我精神的樂趣，並且不斷啟發我的靈智，讓我覺得人聰明並且智慧並且藝術著是多麼美好的事情。聰明往往取決於與生俱來的遺傳基因，藝術則需要更多的天分，智慧卻往往取決於後天勤奮的學習，「勤能補拙」就是這個道理。藝術感發於童心，搞藝術的人大都充滿了純真的情感，而這些我都有一點點，但是還沒有足夠到一個自我滿足的地步，所以才喜歡閱讀人家。

　　這種閱讀保持了一種隨意不羈的特點，是藝術生活中的日常所見。或者是專程參觀了一個畫家個展；或者是在候機室閱讀了雜誌上的一篇文章；或者是閒暇時在書架上翻到一本畫冊；或者是在電視上偶然看了一部紀錄片；甚至是在人海中、在孤寂中偶得一個有關繪畫的意象聯想，皆是自然的氤氳，然後轉化成一篇心情文字。轉化是必要的，因為閱讀的感想稍縱即逝，忘卻則可能是永遠的。「絕不為寫作而寫作」是我寫作的原則。這碼文寫字被我看做是一種生活的習慣，點點心得是畫家和藝術衍生的產物，和他們有關，卻是自己的東西，我和世界上的一切，都是如此的關係。

　　一根針掉下來，在一個靈敏的耳朵裡聽到的卻是驚天動地的聲音；湖上的人回望，看自己的家在圖畫中；岸邊的人抬頭，看樓上倚窗觀景的人。這樣的聽和觀看，都可以視作物我關係的兩望，任何一種完整的繪畫形式，人們在觀看的時候，都會不自覺帶有一種審視整體文化的經歷與眼光，體驗與發現始終存在於這樣一種整體的空間關係中。即使有錯位，也是有意識的體會，讓自然的心性永遠保持一種不斷昇華的馨香。讓藝術來不斷地滋養自己，該是一種多麼愜意的感受啊！

Contents 目錄

01 自然的意象詩人克利

H. H. 阿納森（H. H, Arnason）所著的《西方現代藝術史》中論及保羅‧克利（Paul Klee）時說：「克利是20世紀變化最多、最難以理解和才華橫溢的人傑之一。」而赫伯特‧里德（Herbert Read）的《現代繪畫簡史》把克利排列在畢卡索（Pablo Picasso）、康丁斯基（Wassily Kandinsky）之後第三個最偉大的現代畫家。沒有看過克利的畫，要對這樣的評價做深入的理解也是困難的。這一天在日內瓦的老城閑走，卻意外地看到一家畫廊正在展出克利的繪畫，一時喜出望外。

鄭重地推開畫廊玻璃木門，立刻置身於克利的滿牆小畫之中。畫幅不大，多是水彩、素描，但是仍然讓我心動，毫不誇張地說，甚至有一種暈眩的感覺。克利是瑞士人，1920年應校長瓦爾特‧格羅皮烏斯（Walter Gropius）之邀，到包浩斯任教。我因為從事教育，曾經對包浩斯進行過深入研究，1990年曾經翻譯約翰內斯‧伊頓（Johannes Itten）的包浩斯基礎課程《造型與形式構成》並出版，因此也相應地對克利的教學和繪畫有一些瞭解。曾經在文章裡多次介紹克利與他的繪畫，現在終於看到了原作，怎不大喜過望？雖然我抱著如此恭敬的態度，但是展廳裡空無一人，讓我詫異莫名。設想著這樣的展覽如果在中國，該會是怎樣的隆重。不過又暗自慶倖，好像整個展覽為我一個人而開，讓我靜靜地欣賞。

克利照片，1925

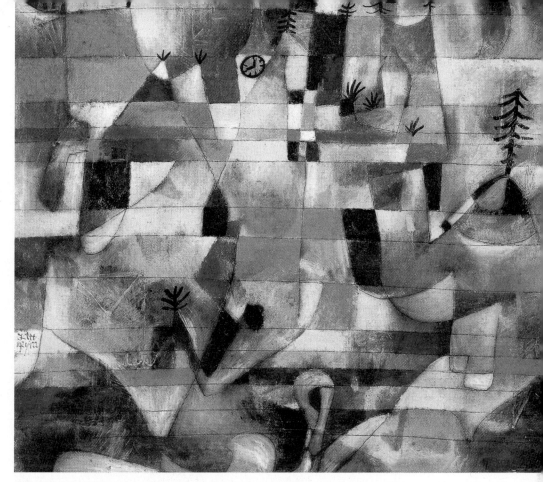

克利，《有黃色教堂的風景》，1920

　　看克利的畫，也讓我想起青年克利的生活。克利生於瑞士伯恩附近（這個瑞士的首都我去過幾次，也是人類最適於居住的城市）。年輕的克利是英俊的，有著一雙銳利的眼睛，短短的頭髮，卻留著鬍鬚，儼然一幅詩人的模樣。這一點最終也在他的繪畫裡得到體現，例如《悲傷的花》和《有關魚的繪畫》。但是，究竟要當畫家還是詩人，克利曾經舉棋不定，最終還是離家去慕尼黑一所美術學校就學。這段經歷在他自己撰寫的《慕尼黑習畫時代》中有記載：「換句話說，我得先成為一個男人，藝術一定會接踵而至。而與女人之間的關係自然是其中的一部分。」這個時候克利大約20歲，一個帶著愛情渴

望的青年，正充滿了對「生命流轉之奧秘」的好奇，在以「啐口唾沫說聲呸」的方式告別了 N 小姐後，開始了與「伊夫琳」的交往。

克利也有詩人的意興：「你在我靈魂深處燃放一把熊熊烈火，宏煌的火焰自其中升起，音樂是昇華的途徑。你這火之花，在夜裡為我取代了太陽，亮光透入沉寂的人心。」但是這段情緣在混亂的愛情和金錢之間破碎了，「最後的密談中沒有愛情也沒有恨，不留下任何痛苦的因素。我們畢竟有過一段快樂時光」。

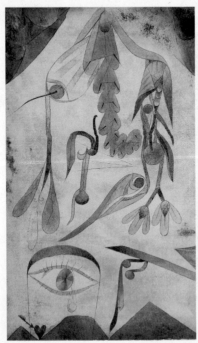

克利，《悲傷的花》，1917

克利，《有關魚的繪畫》，1925

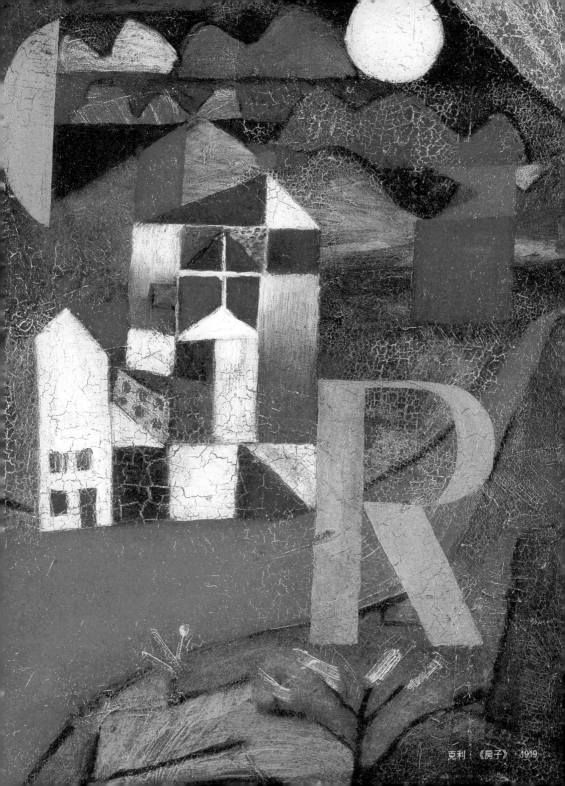

克利：《房子》 1919

如同每一個學習藝術的青年，都會面臨生存的壓力，克利也不例外。在生活的壓力下，克利的感情經歷了無數次來來回回的前進與退卻、分手與和好的掙扎。克利總是思忖著：「我能奉獻給莉莉什麼呢？藝術甚至養不活一個男人啊！」因此又思及分離。「1901年6月8日，我們討論應該採取什麼措施來使這份愛情有個莊重的結局。這是整個訂婚期間最重大的日子。莉莉希望我有時間發揮專業上及一般的職能。她提到八個年頭，她本人也要在這期間求進步。」克利並沒有等八個年頭，五年後就結了婚（1906）。我不知道新娘是不是這位莉莉小姐。到了20世紀20年代，克利才蜚聲藝壇，成為20世紀美術史上最受歡迎的現代藝術家之一，也是我最喜歡的畫家之一。

我在澳大利亞所購《包浩斯》一書，封面就用的克利的石版畫，現在看到了這張原作。展覽的作品中還有《房子》、《有黃色教堂的風景》等，《有黃色教堂的風景》色彩深沉富麗，令我心醉神迷。一幅風景油畫，在漸變的黑紅褐色的底子上用白色的細線刻畫半抽象的植物圖案，白線有參差的深淺變化，微妙動人。幾幅水彩，底色的渲染朦朧而有詩意，再用高度控制而有感覺的細線在其上描繪。表面上看，似乎克利對材料並不特別講究，一些畫隨便畫在細條布、編織品、紙板、麻布上。但是，對材料的細微感覺、對色彩的微妙變化，克利有著令人歎為觀止的精細敏感，畫筆的運動明顯經過思維清晰、目的明確的理智加以研究、解釋與控制。也許，瑞士人的內在精緻在克利這裡達到了藝術化的極致，合理與不合理、偶然性與數理邏輯性對立的統一，在克利的繪畫裡達到了高度的和諧。

克利說過：「美術並不重現人們已經看到的東西，而是通過創造使人們看到東西。」他把客觀世界中可辨識的形體，例如遊魚、飛鳥、樹木、公園、城市、人體、植物等用精巧的細線加以表現，看上去就像神秘的形象符號，這可能也受到兒童繪畫的啟發。克利的作品雖然畫幅不大，但是每一幅都是在畫面上把不同的色譜與幾何圖形對

克利，《北方的海》，1923

應結合起來的工程，嚴謹而細緻。例如《野性的水》（1934），水流線用藍色、青綠色、赭色和粉色匯成交織的彩帶，從而超越了水流動的實景，代之以驚浪懸空的圖像，但是劇烈震動的線條由於渲染的水粉色而顯得柔和。這種先塗鋪上一種彌漫的水粉色，然後再罩一層線條的透明結構，是克利繪畫的特色，意境深遠，夢幻迷離，謹慎而又誘惑——還有什麼詞可以用來形容呢？在豐富的色彩肌理的底子上，圓形、方形、弧形等幾何形在他的筆下有了獨特的個性，組合起來與明亮而跳動的色彩相互襯托，形成富於律動感的色彩關係，這音樂般的旋律讓人心醉神迷，他這種繪畫特色在水彩畫《北方的海》裡也表現得十分充分。

從克利的畫裡，可以感受到他對自然的態度：「畫家是人，他本身就是自然，是自然的一部分，存在於自然的空間之中。」因此，克利製作的不是自然的一面鏡子，而是自然的象徵。「它超越現實，融化現實，以便挖掘出現實後面與現實內在的東西。」因而，在克利那裡，對於自然又是一種直覺的行動，而直覺的行動又基於藝術家的獨特精神，他就是以這種獨特性植根於自然，觀察著自然，任由直覺導引出線條與形狀，回過頭來使用有意識的經驗，把最初的直覺形象變成滿意的結果。克利通過這種方式在自然的大地上生長出藝術的枝丫，開出富於神秘意味的花朵。這種感悟誰又可以東施效顰呢？

克利1925年到包浩斯任教；1933年被納粹指控，辭去教職。1937年作為頹廢藝術的代表，102件作品被納粹沒收，而後回到瑞士居住。他的畫被納粹在「墮落藝術」展覽上展出，而後又禁止陳列他的任何作品。克利回到伯恩後染上皮膚炎，1940年在盧加諾附近的一家醫院去世。但是，在去世前的一年裡，克利竟然作畫兩千多幅！

畫不在大，有神則名。在克利的繪畫裡你可以找到大膽的探索和實驗，每個形象都精巧地包含著他對某個美學問題的圓滿答案。參觀完畢，離開時，我在留言本上寫下了：「感謝克利——一位中國人致意。」

克利於伯恩，1935

02 達利的藝術衡量標準

　　古典藝術和現代藝術之間有沒有一個統一的標準可資比較？看上去這似乎是困難的，對於現代藝術批評家而言，二者幾乎是不可比的。的確，古典藝術的標準似乎明確且單純，而現代藝術則呈現著更為多樣和複雜的視覺表現樣式，其背後則是複繁怪異的美學觀念。或者說正是因為如此，藝術的標準就更加多樣化，更加個體化，因此無法形成一個廣泛的、普適的衡量標準。標準之間互相參照，顯現出當代文化的多姿多態。但是，薩爾瓦多・達利（Salvador Dalí）把古典畫家和現代畫家作比較，並且列出了許多比較項，然後一一打分，這樣古典主義似乎可以同現代主義相比較了。以下是達利的比較結論：

達利在梅松尼耶雕像前

解讀現代藝術

	技術	靈感	色彩	設計	天資	構圖	創新性	神秘性	真實度	平均值
達文西	17	18	15	19	20	18	19	20	20	18.4
梅松尼耶	5	0	1	3	0	1	2	17	18	5.2
安格爾	15	12	11	15	0	6	6	10	20	10.5
委拉斯蓋茲	20	19	20	19	20	20	20	15	20	19.2
布格柔	11	1	1	1	0	0	0	0	15	3.2
達利	12	17	10	17	19	18	17	19	19	16.4
畢卡索	9	19	9	18	20	16	7	2	7	11.9
拉斐爾	19	19	18	20	20	20	20	20	20	19.5
馬奈	3	1	6	4	0	4	5	0	14	4.1
維梅爾	20	20	20	20	20	20	20	19	20	19.9
蒙德里安	0	0	0	0	0	1	1.5	0	3.5	0.6

達利，《欲望之謎》，1929

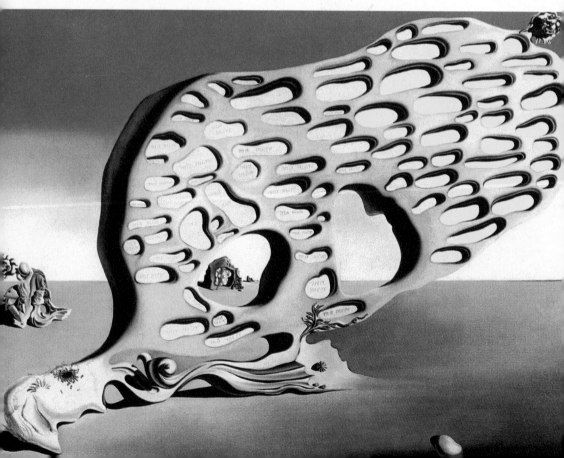

　　對上面的表格粗略分析，就知道達利對古典藝術是偏愛的，這也不難看出超現實主義的繪畫技術與古典主義有著深厚的淵源關係，達利遵從學院派式的訓練，對於19世紀學院派極為敬仰。達利的寫實技巧來源於古典繪畫這是毋庸置疑的，並且，他的超現實主義繪畫畫面的精湛也依賴於他高超的寫實技巧。有趣的是，達利給了荷蘭風俗畫家喬納斯・維梅爾（Johannes Vermeer）幾乎滿分。維梅爾繪畫作品並不多，大約也就是四十來幅，畫面似乎也並不大，但是真是精品，作品散佈在各大著名博物館，例如《花邊女工》（1665—1670）藏在羅浮宮，《拿水碗的少婦》（1662—1665）藏於紐約大都會博物館，《戴珍珠耳環的少女》（1662—1665）（編註）藏在荷蘭海牙莫瑞修斯（Mauritshuis）博物館。根據《戴珍珠耳環的少女》這幅畫拍攝的電影中，飾演畫中人的思嘉蕾・喬函森，宛如從維梅爾的筆下化為塵世中人。……維梅爾描寫的生活瑣碎平凡，卻也處理得極具匠心，使得自己的畫面與荷蘭其他風俗畫家的繪畫拉開了距離，具有一種寧靜溫潤的詩意，也有一種耐人尋味的故事性。自然，維梅爾的技巧是高超的，即善於用檸檬色、紅色和綠色表現充滿陽光的房間，安謐而透亮。達利給他的分數大大超過了文藝復興大師達文西（Leonardo Da Vinci），難道達利是認為現實性重要於神性，人性更高於神性的表現嗎？維梅爾只有神秘性上喪失了一分，但是，我以為這一份神秘性也是夠的，例如那幅《在窗前讀信的婦女》（1656—1660）……

　　與達文西並稱文藝復興「三傑」的拉斐爾（Raffaello Sanzio）也比達文西的總分高。羅馬畫派的典型代表拉斐爾只活了37歲，但是卻留下產量豐富的巨作，收藏於世界各大著名博物館。例如《騎士之

編註：Lion Gate Film電影公司於2003年出品了由 Tracy Chevalier 所著的暢銷同名小說（1999年）改編的同名電影，由 Peter Webber 導演，Scarlett Johansson 及 Colin Firth 主演。內容乃根據維梅爾同名畫作杜撰編寫而成。

夢》（1500—1502）藏於倫敦國家畫廊，《聖母加冠》（1503）藏於
梵蒂岡繪畫陳列館，《多尼夫人像》（1506）藏於佛羅倫斯皮蒂宮，
《教皇朱理二世像》（1511—1512）藏在烏菲茲博物館，著名的《西
斯汀聖母像》（1514）藏在德勒斯登畫廊，在羅浮宮也藏有他的《聖
母子與聖約翰》……而在教皇宮裡則有輝煌的壁畫作品如《雅典學
派》（1510—1511）等。拉斐爾的繪畫充滿了柔美優雅的女性氣質，
而以聖母題材最甚。通常，我們以為在思想性和博大性上拉斐爾會遜
於達文西，但是達利不以為然，因為思想性並沒有成為達利衡量的標
準，雖然拉斐爾只在技術、靈感、色彩上略有失分，但是還是比達文
西要高……嗯，我只能說，達利對達文西有一點不公平，因為就連委
拉斯蓋茲（Diego Rodríguez de Silvay Velázquez）也比達文西的分數高。

　　委拉斯蓋茲主要在神秘性上失了分，我以為這一評價是精準
的。因為委拉斯蓋茲的繪畫偏於寫實，其技巧的樸素美妙到幾乎看不
出技巧來，勝過了到底有些修飾的文藝復興大師，令無數西方畫家折

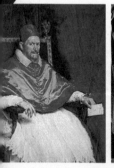

1 2 3 4

1. 委拉斯蓋茲，《教皇伊諾森西奧十世》，1650

2. 安格爾，《瓦平松浴女》，1808

3. 維梅爾，《倒牛奶的女僕》，1658—1660

4. 拉斐爾，《雅典學院》，1509

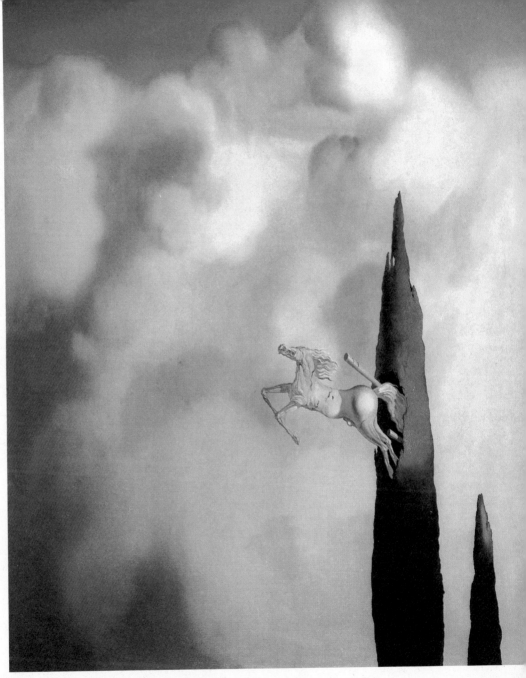

達利，*Morning Ossification of the Cypress Tree*，1934

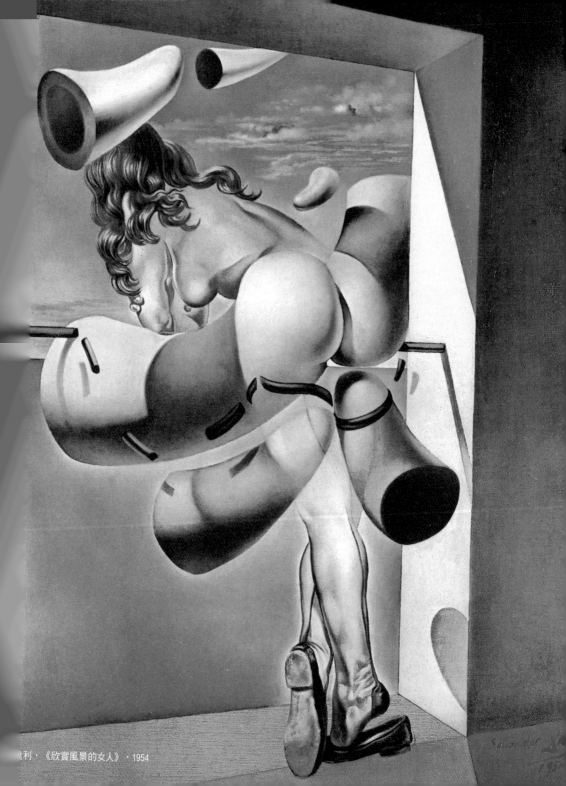

達利，《欣賞風景的女人》，1954

腰，就連馬奈（Edouard Manet）也說他是畫家中的畫家。無數的古典繪畫因為它們的風格而被封陳在久遠的可尊敬的歷史中，但是委拉斯蓋茲的畫永遠給你一種當下的感覺，讓時間的流逝失效……因為「我」的消失，所以我們看到了一種「直陳」，或許就是如此，才顯得沒有神秘性吧？可是，這不正是委拉斯蓋茲的長處嗎？我還記得我在倫敦國家美術館觀看《照鏡子的維納斯》時那失魂落魄的樣子……

梅松尼耶（Jean-Louis-Ernest Meissonier）和布格柔（Adolphe William Bouguereau）的評價較低，據說達利對細部嚴謹的敘事畫家梅松尼耶多有景仰，並受其影響，發展了一種精確到家的袖珍畫技巧。但是，給梅松尼耶的總分卻只有5.2分，而布格柔只有3.2分，我沒有任何異議。在奧賽博物館看到布格柔的繪畫時我就覺得過於甜膩，達利認為他完全沒有天資和構圖創新能力，技術和真實性只有一點點，這就是畫匠的定義了。但最近幾年，在西方美術界，似乎開始重新評價布格柔，他的名聲開始有了一點上升，自然，他的繪畫價格也開始上升，這種畫適合於裝飾品味一般的貴族家庭……

1　　　　　2　　　　　3　　　　　4

1. 達文西，《抱銀貂的女人》，1485—1490
2. 馬奈，《酒館女招待》，1879
3. 畢卡索，《瑪格利特公主》，1957
4. 蒙德里安，《構成》，1921

　　安格爾（Jean-Auguste Dominique Ingres）有點慘，但是我也覺得達利的評價是適當的。安格爾描繪真實性的能力是沒有問題的，當我站在他的繪畫前，不是為《奧松威伯爵夫人像》中人物的服裝衣褶花紋的精雕細琢驚歎不已，就是為《土耳其浴場》（1859—1863）一群女浴者的豐腴肉體所折服。安格爾將素描的準確性和線條的風格融合在一起，消除運筆的一切痕跡，創造出畫面與觀眾之間毫無阻隔的視覺效果，在技巧上算是爐火純青了，所以達利給了15分的較高分。而達利給了倚重素描的安格爾色彩低分是可以理解的，但是認為安格爾的天資為零，這可叫人怎麼說呢？

　　另一方面也可以看得出來，達利對現代畫家的評價低得不可思議。抽象畫家蒙德里安（Piet Cornelies Mondrian）只獲得總分0.6分的極低評價，技術、靈感、色彩、設計與天資五項都是零分，這是極為苛刻的評價了。這讓我想起紐約美術學院的現代歐洲藝術教授羅森布盧姆（Robert Rosenblum）說的一句話：「對於那些來自蒙德里安世界的人來說，達利就如同一個詛咒。」這倒讓人想起羅蘭·巴特（Roland Barthes）在《明室》裡分析科特茲為蒙德里安拍的一張照片時寫到的一句話：「如何具有睿智的氣質而不想任何睿智的事？」

　　馬奈是印象派大師，我以為他在印象派畫家中最具大將風度。在《奧林匹亞》（1863）中，馬奈製造的黑白設色效果是輝煌的，整個繪畫以令人震驚的方式，對抗了學院主義風格，搭建起現實世界與繪畫世界的橋樑。我在馬奈《草地上的午餐》畫前的感覺的確讓我贊同陳丹青的評價：論畫面的強度、單純、大氣，他的印象派同仁無人能與他相比。在馬奈的繪畫裡，淋漓盡致的寫生快感顯示了高超的技巧，怎麼達利會苛刻地只給了 3 分？馬奈在勇於顛覆傳統空間透視原理的科學律令，也僅僅得了 5 分。並且，達利居然在天資和神秘兩項中都給了馬奈零分，靈感僅僅 1 分，只有在真實度上給了較高的14分，但是這就奇怪了，真實可以作為一種標準衡量？這顯然對現代主

義繪畫是不公的，除非真實有更加寬泛的含義。

　　達利自己對自己的評價則是中等偏上，超過了大名鼎鼎的畢卡索，也僅比達文西少兩分。自然，這種自視甚高的評價出現在達利身上，也是可以理解的。達利認為畢卡索的天資滿分絕無問題，但是在創新性上甚至連自己都不如，這未免有一些諷刺。而神秘性和真實性達利則大大超越了畢卡索，是否達利以為他自己的繪畫充分表現了超現實夢境的真實？達利接受佛洛伊德的學說，努力想要通過亂真的繪畫技術，造成一個比可見自然更為明確真實的夢中世界，例如《記憶中的持續性》（1931）。後期的達利主要是創作奉獻給基督教藝術的作品，以讚揚基督及其門徒們的神秘，例如《基督受難》（1951）和《最後的晚餐》（1955），所以達利給自己的神秘性評分也不低。不過，達利沒有給自己一項滿分，多少還是謙遜的。如果再設立一項「拋頭露面」的評價標準，我以為達利應該得最高分。

　　如今，畫家們說，風格和媒介不重要，重要的是思想。觀者說，有時作品的思想不重要，重要的是作者的情感。我說，有時作者的情感不重要，重要的是觀者的觀看。觀看的標準反映出標準制定者的審美和愛好，折射出外界評價與自我評價的微妙關係。這也再一次告訴我們，藝術從來沒有一個固定的標準，**即使聰明鬼怪如達利，亦不能超凡脫俗地公正評價藝術和藝術家，何況平庸的藝術理論批評家們？**

達利，《有抽屜的米羅的維納斯》，1936—1964

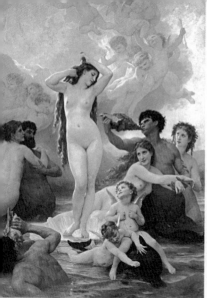

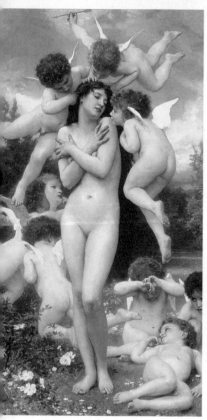

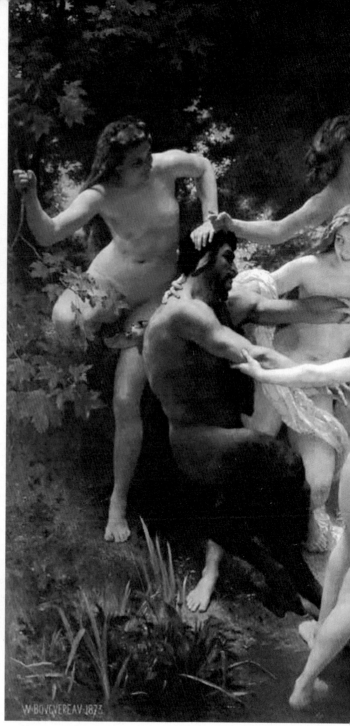

W·BOVGVEREAV·1873·

1. 布格柔，《維納斯的誕生》，1879

2. 布格柔，《春天的回歸》，1886

3. 布格柔，《森林之神和女神們》，1873

大器早成的畢卡索

　　畢卡索博物館藏在巴賽隆納一條既不寬敞也不熱鬧的 Montcada 街上。對於畢卡索的聲名而言，顯得有些侷促。但是進去後有些吃驚，博物館是一所 15 世紀的宅邸，用華麗的哥德式紋飾裝飾著窗櫺和廊柱，但是整體風格卻樸素。入口一層如同石洞般的窯洞，無論如何難以和現代繪畫的鼎足相聯繫，中庭的光線明亮。1963年，由畢卡索的青年時代密友薩巴特斯開館，以自己的收藏為主，加上朋友的捐贈，1970年畢卡索捐贈了1700多幅作品給這博物館，全是自己家人在巴賽隆納的收藏。

　　順臺階走上去，二層內部就是現代化的展廳格局。按順序看過去，方才知道基本上是畢卡索童年、少年時期的繪畫（幾乎含括1895－1905年間的全部繪畫）。也許把畢卡索當年的家搜了個底朝天，方才找到這些東西。從八、九歲的塗鴉似的素描，到巴掌大的三合板上的小油畫習作都收入。從這些展品中可以預見到未來的畢卡索

麼？看得心裡很生疑。我不能肯定在哪裡讀過畢卡索的一段話：「我在十幾歲時就能畫得像個古代大師，但是我花了一輩子學習怎樣像孩子那樣畫畫。」這話說得就深奧了，「學習像孩子那樣畫畫」，不如說是像孩子那樣觀看更準確，童年的畫看上去畢竟還是簡單。14 歲的時候，畢卡索進入

畢卡索少年時代的照片，1895

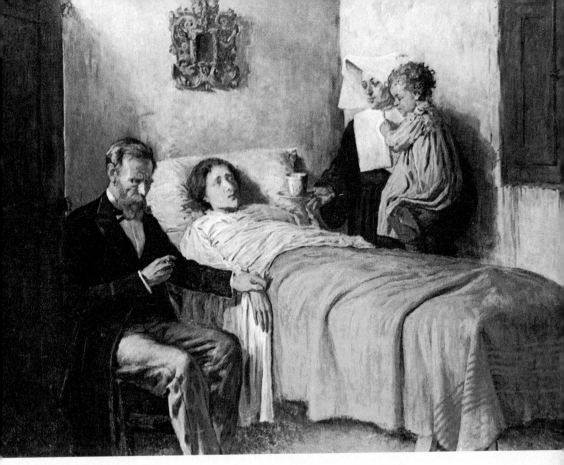

畢卡索，《科學與仁慈》，1897

巴賽隆納一所美術學院學習，就此發生了大的變化——嚴
格的人體油畫寫生，顯示出學院式的技巧能力，一張大風
景畫，畫紅色的土地山坡，畫得很不錯，筆觸錯雜，露出
底色的陰影，很能表現土地的感覺，遠看就更精彩。

　　第七展廳有《最初的聖餐》，是畢卡索 15 歲時的作
品，已經可以看到畢卡索熟練的技法和繪畫的控制力，此
畫參加過巴賽隆納第三屆美術和工業展。第八展廳有畢卡
索第一幅學院派巨作《科學與仁慈》，1897年完成，由此揚
名立萬。父親成了畫中醫生的模特兒，畫面看上去有些憂

傷，也許多少反映了畢加索青春時期的憂鬱。我看畢卡索少年時代的照片，眼神裡也有一種難以言說的憂鬱和倔強。有論者認為，是畢卡索把 10 年前小妹妹死去的情景通過作品表現了出來。這幅畫剛開始被叔叔薩爾瓦多掛在家中，後來被妹妹洛拉收藏，也是家族的驕傲吧。

　　1896年，畢卡索考入聖費爾南多皇家美術學院，入學不到兩年，未完成學業的畢卡索離開了，前去巴黎實現自己的藝術夢想，所以這裡展出他成名後的作品就很少。《瑪格麗特公主》只是委拉斯蓋茲的油畫《宮娥》變體，屬於鎮館的重量級作品。1957年，畢卡索用立體主義風格畫了58 幅黑白和彩色變體，也算是向委拉斯蓋茲表達敬意吧。在給朋友的信中，畢卡索流露出這種敬意來：「委拉斯蓋茲是第一流的……」1968年，畢卡索把這一系列作品捐贈給了博物館，使博物館擁有了分量很重的藏品。他的《鬥牛士》也具有同樣的風格，這種大膽的變形或許來自於他崇拜的另一個西班牙畫家格列柯。展廳裡另有一些小的局部變體畫，都是精彩的傑作。有幾張立體派風格的風景畫，看上去比較平淡。還有藍色時期的一幅風景畫，畫得好像月下的城市，有一種獨特的感受在其中。

　　展廳裡也展出了畢卡索的陶藝作品。在畢卡索的紀錄片裡，看到他用吃剩的魚刺摁在泥坯上做魚盤，當時給我留下了深刻的印象。畢卡索將一條魚吃到只剩下一身骨刺，兩隻手拎著頭尾仔細端詳，靈機在心，就去作坊裡拿一隻盤子的泥坯，然後將魚骨摁在泥坯上，送進爐子裡燒制，一件有趣的作品產生了。在這裡果真看到了很大的魚骨陶盤！畢卡索說過：「我們都知道藝術不是真理。藝術是個騙局，他使我們瞭解真理。藝術家必須找到使他人承認他的騙局的真實性的方法。」畢卡索找到了。

畢卡索，《鬥牛士》，1970

　　展出的東西還太少，也許對這個小博物館來說，搜集作品太難了。門口是紀念品商店，商店倒是很大，紀念品種類也很多，都是拿畢卡索的畫在各種商品上作圖案，比展館的藏品豐富多了，於是就有本末倒置的感覺。買了幾個削筆器、瓷杯和明信片，削筆器上印著畢卡索、達利、米羅的畫，杯子上則是畢卡索畫的唐吉訶德和桑喬。

1

1-3 畢卡索不同時期的工作室留影

2

3

　　翻看五花八門的畢卡索畫冊，不由覺得，畢卡索留給西班牙的大作太少了。但是在這裡，多少窺見了畢卡索的一點人生軌跡。並且，其藝術轉變得如此迅速，卻同時又是如此堅定地忠實於自己，這就是分外難得了。在巴黎 Ruede Thorigny 大街的畢卡索博物館裡有更多的精彩。1975年始建，1985年開館，藏有畢卡索繪畫 203 幅，雕刻158 件，素描1500件，版畫1600件，此外還有少量陶瓷作品。在畢卡索的家鄉馬拉加，畢卡索博物館2003年開館，收藏 204 件作品，卻並沒有畢卡索少年時期的作品，而是後期的作品，還包括了畢卡索收藏的保羅‧塞尚（Paul Cezanne）、亨利‧馬蒂斯（Henri Matisse）、安德列‧德漢（Andree Derain）等人的繪畫。英國藝術史家約翰‧伯格（John Berger）在《畢卡索的成敗》裡描繪了一個天才的兒童，在很小的時候，就發現自己處在某種神秘的中心，並且視這種神秘為創作的動力：「繪畫比我強得多，它使我做它想要的。」但是，我相信，任何四歲的兒童彼此間不會有太大差異。重要的仍然是後天的發展。在畢卡索《自畫像》裡，我看到了時間所形成的深邃目光，這目光裡有著對世界事物的洞見。

畢卡索四歲時照片

畢卡索，《自畫像》，1901

　　我記得，1986年買過一本畢卡索傳記，那時我正在
上研究所，書就放在宿舍床邊的書架上，不久就不知道被
誰拿走了。但是二十多年過去了，畢卡索的一句話我是記
得的：「當你發生困難的時候，你只能靠你自己。你自己
就是個太陽，你腹中有著千道光芒。除此之外則別無所
有。」赫伯特‧里德說得好：「這位藝術家體內的太陽的
每一道光芒，曾經在不同時間從不同的方向放射出來。」

04 博伊毀斯的清掃落葉和栽樹

行為藝術以身體作為媒介，通過行為來表達藝術，通過行為藝術來表達精神的自由和思想的深度，並且也直接介入對社會的警示。

1972年的一天，德國現代藝術家約瑟夫‧博伊毀斯（Joseph Beuys）開始了他的一個行為藝術《清掃山林》。穿著長大衣，戴著禮帽的博伊毀斯手持長柄掃把，一心一意地清掃著草坡上的樹葉。諾貝爾文學獎得主高行健在小說《有一隻鴿子叫紅唇兒》裡寫道：「當你穿過幽深的樹林，在濃蔭下呼吸著腐爛的樹葉的氣味——腐爛的樹葉有一種香甜的氣味，在松林子裡，松脂又有一種清香——每當我呼吸到這種氣息的時候，就覺得心情特別寧靜。這種寧靜，如果繪畫的話，它是一種暖色調，和海喚起的那種寧靜是不一樣的，海有時也喚起人心靈的平靜，可是那種平靜，我總覺得是帶著藍顏色的，是一種冷的調子，有點單調的、孤寂的感覺。可在樹林子裡、蔭涼下，你躺在枯樹葉子上，仰望著頭頂上在風中搖曳飄動著的樹枝，望著從縫隙

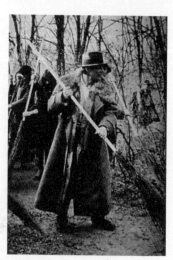

中透過的點點藍天，或是幾柱陽光，給你的那種寧靜，是很善良的。它喚起你對生活和對人們的愛，對友誼、對愛情的渴望……」這枯葉和樹林，在也會畫畫的高行健來看是有詩意的，但是也太古典了，用這樣的眼光看，博伊毀斯的清掃山林就有點黛玉葬花的味道。

博伊毀斯，《清掃山林》，1972

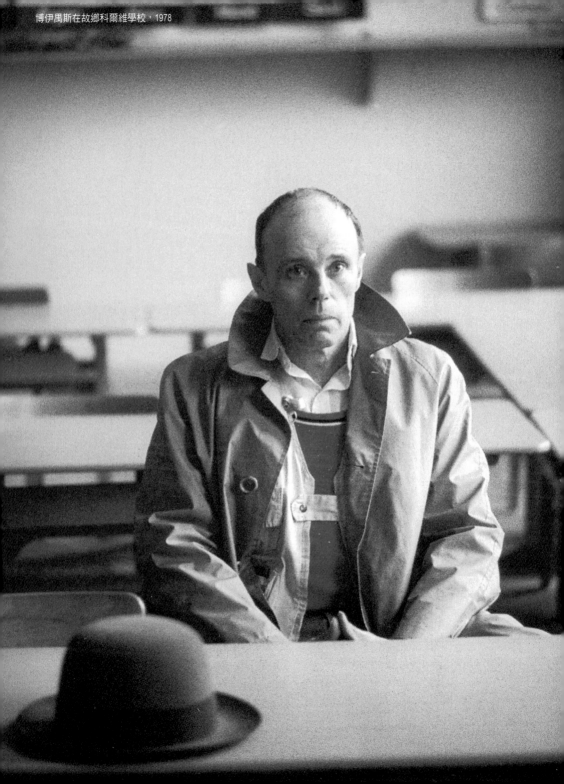

博伊烏斯在故鄉科爾維學校，1978

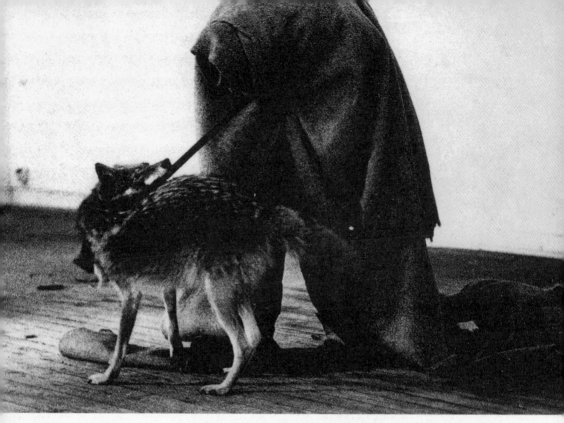

博伊烏斯，《荒原狼》，1974

　　博伊烏斯的掃把揚起，腐敗的枯葉飄落在林間。每年的秋天，
樹葉必然落下，山林間的樹葉是掃得乾淨的嗎？這是頗值得懷疑的，
有一點像中國的「愚公移山」，但是博伊烏斯為什麼要做這個明顯的
徒勞行為呢？也許這個世界是需要清掃的，即使清掃的效果微乎其
微。布迪厄（Pierre Bourdieu）和漢斯・哈克（Hans Haacke）撰寫的
《自由交流》，表示出一種對知識份子的期望：在順從與退隱之間，
必須選擇自己的立場，努力真實地闡述世界和社會，為精神領域的清
掃和重建工作盡其努力。當代的知識份子仍然應當保持一種獨立的氣
質、自由的精神和批判的鋒芒，也許博伊烏斯的清掃就是一種象徵性
的努力，雖然這種努力也有可能被媒體演繹成一種花邊式的新聞刺
激。或許，這僅僅就是一種個人的藝術行為與媒體的互動，就像他

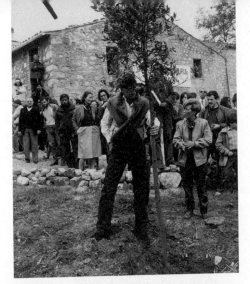

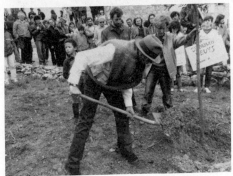

博伊烏斯在卡塞爾廣場種樹

在美國的行為藝術《荒原狼》。博伊烏斯自己說過：「什麼工具可以用來表示政治行動？我選擇藝術。」五月一日是勞動節，博伊烏斯又在柏林雷朗街畫廊開始清掃街面，這時的博伊烏斯是微笑地掃著街上的標語。「我想以此說明，就連示威者們堅定的意識形態，標語牌上所謂的無產階級專政也必須一掃而光。」看上去，博伊烏斯遠不如姜文在《芙蓉鎮》的街道上揮舞著大掃把，宛若舞蹈的動作那樣優美，朋友們就看著他穿著大衣，戴著黑色的禮帽故作姿態地在那裡掃地。

記得我在一個單位工作的時候，這單位（這是一個多麼奇怪的詞）要員工去栽樹，在一片南郊的荒坡上，人們無力地挖著坑，淺淺的坑放不下樹根，有的人都用挖坑的鐵鍬斬掉了樹苗的長根，然後將樹苗戳進坑裡，填上土。這棵樹能不能成活，我是懷疑的，恐怕就是這樣的植樹，也會動員大家每一年都去參加。

第七屆卡塞爾文獻展，博伊烏斯要在卡塞爾廣場上栽7000棵橡樹，橡樹是普通的，在歐洲城市的街頭隨處可見，秋天的時候人行道上掉滿了橡子。展覽開幕後，博伊烏斯親自栽下了第一棵樹，並在每棵樹前豎立起一塊條石。這項行為吸引了很多藝術家和普通人參與，行為一直延續近五年。1986年博伊烏斯去世後，第二年的第八屆卡塞爾文獻展，他的兒子挨著父親栽的第一棵樹種下了最後一棵橡樹。由此完成了整個行為藝術。

二十多年過去了，博伊烏斯種的樹依然存活在廣場上，標誌著一個行為有意義的結果。的確，這比清掃落葉的無意義的行為要有意義得多，但是行為藝術並不追求這種實際的意義。每年秋天落葉依舊不可阻止地飄落下來，這是清掃不盡的。但是，7000棵樹屹立在廣場上，場面是壯觀的，這場面如同地景藝術一樣。成規模和宏大、超量的尺寸總是可以引起我們的注意，一個微量的行為，無法把日常的生活和行為藝術區別開來。橡樹也會掉葉子，但是這由清掃工們去清掃了，行為還是行為，是不是藝術只有博伊烏斯知道。

符號在行為中也具有重要的意義，因為符號的象徵性可以通過行為展示出來，並進一步通過觀看進行闡發，這就是行為藝術與行為的區別。博伊烏斯無論什麼時候都戴著他的禮帽實施行為藝術，這禮帽和大衣也成為行為藝術的符號與特徵。於是約翰‧博克（John Bock）模仿博伊烏斯，也戴著黑色的禮帽在樹林裡的舞臺上發表《世界》的演說。但是，在博伊烏斯回到故鄉的照片中，我看到他帶著禮帽的背影，已然顯現出一絲歲月流逝的蒼涼。兒時戲水的一片池塘，

博伊毛斯在故鄉，1978

博伊禹斯在卡塞爾廣場栽種7000棵橡樹與
石塊

承接著表面張狂的博伊烏斯傷感的目光。

如今，行為藝術家也是一個政治家，或者是一個社會學家，他們把對當今世界現狀的關懷與思考化作了行為的藝術，把激起公眾的反應看做是藝術家的責任，政治、壓迫、戰爭、毀滅、貪婪的消費，自私的資源使用，人際關係的崩潰，社會問題與生態等問題迫使藝術家去尋找各種批判的途徑和手段。藝術家們用各自的方式回應了處於急劇分化和重組的社會現實，在創作與記錄、媒體與現實之間尋找一種解釋現實真相的方式。那麼，我們不妨也把這個清掃山林、街道和種樹的行為看做是一個象徵。詩人葉慈（William Butler Yeats）說過：「再也保不住中心，世界上到處放縱著混亂無序，血色黯淡的潮流奔突沟湧。」葉慈所要保住的中心是博伊烏斯的那顆清理與建設之心嗎？

行為本身還不能稱之為藝術，行為是有意識的、自覺的，並且體現了背後的思考，行為的指向與環境都是藝術的基本要素。但是，僅僅具有這些要素就是藝術嗎？行為藝術的優劣是依據行為所闡釋的意義來判定嗎？對此，可能會有更為廣泛的理解。因為對於大眾來說，這是難以理解的。雖然，多數人依舊在疑惑中彷徨〔艾略特（T.S. Eliot）甚至認為大眾不是人，而是一種東西〕。詩學大家龐德（Ezra Pound）曾經蒼涼地說：「理解來得太晚了，一切都是徒勞。」但是，畢竟理解還是一點點地到來了。

此刻我在樹林中。顯然，樹葉還茂盛著哩，離枯萎、飄零尚需時日，因此茂密的樹葉可以遮蔽赤裸的身體。在沃爾夫岡·泰爾曼斯（Wolfgang Tillmans）的行為藝術《蘇珊娜與露茲》（1993）裡，一對男女敞開著單大衣，裸露著身體坐在大樹的樹枝上。也許可以把它看做是

樹上的亞當和夏娃，只是這個行為做得還不夠極致，不著一絲衣物，也許會更為純粹些？這行為多少顯示出人類返祖的心理現象，但是行為畢竟是行為，兩個人還是要從樹上下來的。雖然清風徐拂，耳邊鳥鳴不絕，周圍綠葉婆娑，人類從樹上下來到底是幾萬年了，回到樹上是不適應的。男青年還是有一些緊張，右腳踩在左腳上，兩隻腳緊緊地合併著，相反，女青年倒是放鬆得多，微笑的眼光注視著攝影師，表明了樹下觀眾與媒體的存在。假如沒有觀眾，這個行為又算得了什麼呢？

今年的春天我也在重慶附近的銅梁縣，參觀一顆巨大的成「X」狀的黃桷樹，年輕的情侶爬上大樹做親密狀，也宛若這兩個年輕人，只是沒有裸露身體。似乎，裸露總是和行為藝術有密切的關係，就連抗議八國首腦會議，年輕人們也習慣露出屁股來表示對會議的蔑視。裸體在很多地方都在努力地和藝術掛上鉤。

這行為還是給人看的。可是，行為不給人看有什麼意義和作用呢？

安迪·沃荷，《約瑟夫·博伊禹斯》

博伊烏斯在卡塞爾種的樹

　　我曾經看到過一本記述博伊烏斯的小書，裡面有兩
張照片，一張是博伊烏斯在他曾經上過小學的教室裡，孤
獨地一個人坐在課桌後，不知道在想些什麼；另一張是他
在荒野中看著自己曾經玩耍過的湖水，我看到他戴著禮帽
的背影，孤獨且有一點佝僂，已然顯現出一絲歲月流逝的
蒼涼。兒時戲水的一片池塘，承接著表面張狂的博伊烏斯
傷感的目光。這個時候我對這個驕傲的、慣於處在爭議中
的大師充滿了憐憫。向死兔子教授藝術畢竟沒有那麼容
易，人終歸要被命運征服。博克說過：「他（博伊烏斯）
無疑就像一個電影明星。」但是電影明星也終有謝幕時，
並且在公眾前表演，總是很累的。這孤獨的背影，就顯現
出生命終端的疲勞感。但是，卡塞爾的樹伴隨著如同紀念
碑的石頭，正欣欣向榮地生長著。

05 幻想的加泰隆人米羅

　　客車駛向巴賽隆納的 JUIC 山，一路盤旋而上，一望無際的藍色大海展現在眼前，寬闊得讓你忘記巴市零亂的片段印象。車子來到米羅的博物館！白色的現代建築屹立於綠地之上，柏樹環繞，俯瞰巴市，真的是好風水。在展館門邊的草地上，矗立著一座紅色的抽象雕塑，門口一池白色的卵石，卵石上寫著參觀者的名字，以這樣的方式來記錄到此一遊，真的是聰明絕頂的做法。

　　在米羅（Joan Miro）的成熟作品裡，少有直線，多是曲線與有機形態的運用，尤其是雕塑，骨子裡和高第靈犀暗通。抑或是西班牙的水土撫育柔性的東西？聯想達利把鋼性的鐘錶都畫成柔軟欲滴的樣子，對西班牙的藝術多了一份遐想。西班牙是一個出藝術大師的國度，米羅是其中之一。與畢卡索的多變相比，米羅要單純得多，也沒有達利的怪誕。也許因為這個原因，幾年前米羅的大型畫展在北京舉行，可以說是盛況空前，現在還對那個展覽留有深刻印象。記得當時說過一句話，巴

爾丟斯（Balthus）可以學，而米羅是不可以學的，因為巴爾丟斯在中國展出時，學院派們津津樂道，堅實的寫實技巧可以被借鑑，然而米羅的內容與形式卻是相當的個人化，任何借鑑都很容易變成東施效顰。

正在創作中的米羅

1

2

3

1. 米羅，《藍色1》，1961

2. 米羅，《藍色2》，1961

3. 米羅，《藍色3》，1961

　　展廳裡只有作品上方的射燈分外明亮，在投射燈的照耀下，米羅的畫天真清純，清純得像一首抒情詩，像一泓清澈的潭水，像春天臨窗拂面的清風和滿目的新綠。就連米羅自己也說：「藝術不只是形式，它應該像詩一樣，充滿了回憶、聯想和想像，用形象無言地向人們傾訴內心的神秘。」

　　米羅幻想的有機抽象形繪畫在20世紀20年代中期開始醞釀與完善，開始形成一種獨特的語彙，不知道這同米羅居住在巴黎時，與布萊頓（Brighton）和一些超現實主義詩人們親密的關係有無聯繫？簡約的畫面用藍、綠等色做出變化的底子，在其上畫一些黑線和簡約稚拙的色形，堅實的形與飄忽不定的底空間形成了層次上的對比。但是，這個時期的作品還是缺乏風格性的統一和有機性的塑造，對現實的暗示時有時無，如《抽煙者的頭》。另一部分作品則是均勻平塗的色塊和堆砌於畫面的複雜多樣的形態，有些暗示了現實形態的原形，題目也就相當的具體，如《1750年的米爾斯先生肖像》。

1

1. 米羅的塗彩雕塑，1976

2-6 米羅的彩色版畫

米羅，《風之鐘》，1967

米羅，《四要素》，1938

20 世紀 30 年代中期，在其成熟風格中所常用的紅、黑、白、黃等色開始集中地在畫面中出現，基本方法仍然是在或明或暗或冷或暖的底子上繪以粗細黑線與色塊，色塊在進入另一區域時產生變化，生硬的東西少了，柔軟的曲線多了，色彩的飽和度相當高，像黑暗裡燃燒的篝火，飛濺著火星和藍煙，多樣性的對比更加豐富，如《帶老店鋪的靜物》，而像《星星撫摸黑女人的前胸》這樣單純的四色作品並不多見。形態則多來源於現實的提煉，因而有明顯的形象暗示：女人、動物、日、月開始經常成為描繪的母題，在畫面上形成一種幻想輕鬆的幽默，並且一直延續到成熟期。米羅認為這些符號是源自現實的形象，但是都以讚美生命為主題，就如同《四要素》裡所呈現的一樣。

40 年代初，米羅的風格突變，開始了繁雜、豐滿的畫面構成，但是畫底仍然做成統一而有變化的肌理色底，在其上繪以曲線、圓點黑點，以及在交叉的區域充填以響亮的色彩。形態完全擺脫了現實的羈絆，像一幅幅精緻工整的星相圖、天文圖，形成了最為錯綜和抒情的構圖，恢復了 20 年代優美華麗氣質的表達。題目則仍然迷戀現實，《被飛鳥環繞的女人》讓觀者藉以聯想，雖然這聯想與畫面本身無關緊要。中期又開始返回到自由、偶然、隨機的線條描繪中，間以難捨難分的邊緣清晰的色彩充填。剛硬與柔情的對比，隨意與收斂的對比，以及不同肌理的表現，和諧自如地被米羅運用於畫面。米羅說：「在每一種構圖中，我都在同時追求一些對比，與黑色、猛烈和有動勢的線描，與平塗或塗成方塊的寧靜的色彩形式形成對比。」

60 年代是米羅成熟到幾乎完美的時期。《藍色 2》、《藍色 3》已經單純得透明，美得無以復加。藍色的底子，猶如萬里無雲的青天，一碧如洗，如卵石的黑點和邊緣渾厚的紅色粗線、紅點像音樂的旋律，像帕格尼尼迷人的弦音。尤其是《藍色 3》，一條細細的黑線從左下角扶搖而上，在右上角與一小小的扁紅圓點相接，讓人聯想起飄揚在風中的風箏，聽到了春山上遙遙傳來的一聲號子。據說從第二次世界大戰開始，米羅閱讀了一些神秘文學的作品，並且聆聽莫札特和巴赫的音樂，那麼畫面上這種富於音樂感的變化就是可以理解的了。

米羅 20 世紀 60 年代後期的作品完全進入自由的境地。揮灑自如而富感性，技巧豐富多樣，造型變化而不雜亂，線條天真得如同塗鴉，稀薄的淡色與厚重的原色交相使用，潑灑流淌的痕跡賦予高度控制，襯托著堅實凝重的厚塗色團；平塗的色彩嚴謹得近乎刻板，卻從皴擦而略有變化的底色中浮凸出來，完整得猶如晚霞映照出豔陽的

紅色圓面，響亮地證明著自身在畫面上的存在，使本來濃重的原色更加的沉默而有力。與此同時，米羅也製作一些簡潔有趣的雕塑，施以彩繪，風格亦如他的繪畫充滿風趣。進入20世紀70年代的米羅，則是以他那超大尺度的圖畫和雕塑，證實著一個僅存的現代藝術大師仍然充滿著幻想的活力與輝煌。

這次米羅的專題畫展規模不算大，主要展出米羅 20 世紀 50—70 年代創作的銅版、石版、綜合版作品。版畫看原

米羅的彩色雕塑系列，1977

米羅的塗彩雕塑，1967

作有更貼切的審美欣賞，作品的質地
肌理被充分地納入表現的範疇，並且
通過機器的擠壓產生局部凹凸的立體
效果，或者壓成圖案似的痕跡，結實
厚重，既可以使黑色斑駁滄桑得像人
類的歷史，又能使線形的三原色跳躍
呼喊騰起於畫面。在白色的紙底上，
潑灑以淺灰色的墨蹟，像春雨下洇開
的水漬流痕，然後在其上印出黑色的
沉重筆觸與清晰的造型，又在黑底上
刮刻出有毛茬的白色線痕，既形成了
豐富的層次，對比上又很和諧，不壓
抑，不浮躁。米羅獨有的技巧，能夠
把黑色用得如此輕鬆而幽雅。

　　米羅描繪的筆觸，實與中國畫的
寫意暗合，證明抒情寫意的因素存在
於抽象線條之中，並不分中外東西。
而米羅的意，是自然的跡化，純真的
顯示，陶冶人的性情，美化人的環境，
以耄耋之年，畫畫猶如十歲之童。但
是，後者繪畫是無意識的本能流露，而
米羅則是從文化藝術知識中積累而萌
發，藝術地呈現出前者的純真。

06 思想守護著一片花園

　　巴黎處處是繁華與熱鬧，但是幽靜處也還是有的。清晨順梵倫納街（Ruede Varenne）往西走，幾乎見不到路人，大約人們也還在睡懶覺。信步走到這條小路的77號，就是聞名遐邇的羅丹博物館。1916年，羅丹將他的全部作品捐贈給法國政府，政府就在此建造了羅丹博物館，1917年底羅丹去世，1919年羅丹博物館正式建成。

　　羅丹對我來說，是太熟悉了。羅丹的全名是奧古斯都·羅丹（Augeuste Rodin, 1840—1917），14 歲隨荷拉斯·勒考克（Lecongde Boisbaudran）學畫，後又隨安東尼－路易·巴耶（Antoine-Louis Barye）學雕塑，並當過加里埃·貝勒斯（Carrier Belleuse）的助手，後來去比利時在布魯塞爾創作裝飾雕塑 5 年。1875年游義大利，深受米開朗基羅作品的啟發，確立了寫實浪漫的藝術風格，以古典主義時期練就的成熟有力的技巧，以不為傳統束縛的創造精神，為新時代打開了現代雕塑的大門，由此成為法國雕塑的一代大師。他的兩個學生馬約爾（Aristide Mailloi）和布德爾（Antoine Bourdelle），後來也是成就卓著，三人一起被譽為歐洲雕刻的「三大支柱」，一點也不誇張。

羅丹像

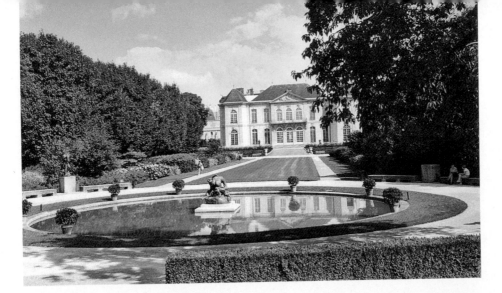

1

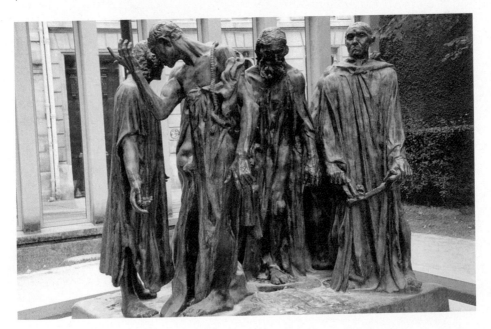

2

1. 羅丹博物館的後花園

2. 羅丹，《加萊義民》，1886

　　據說羅丹博物館每年的參觀人數為50萬人次。我到的時候正是清晨，博物館剛剛開門。四下裡靜悄悄的，我便成了第一個參觀的人。一進門就看到樓前花園裡的《思想者》，坐在高高的基座上�ਾ足了勁沉思，背景上顯露出埃菲爾鐵塔的尖頂。左邊庭院裡隔著水槽矗立著《加萊義民》，14 世紀百年戰爭中英王愛德華三世圍攻加萊，這六位義士為了免於屠城而自願赴死。羅丹塑造的六人表情和動態頗可玩味，都是細緻生動地充滿故事。複製的雕塑在好幾處博物館見到，如巴塞爾的博物館也有。東面白色的碑牆上是黑黝黝的《地獄之門》，細細數來，共有186個人體，人體翻卷掙扎在命運的旋渦裡，而思想者坐在門框上沉思。我曾經做過一張反戰海報，也是採用羅丹的思想者，俯視人間的戰爭廢墟。不知道這思想者代表的是上帝，還是人類，抑或是出類拔萃的智者？

　　離地獄之門不遠的樹牆裡站立著《夏娃》。

　　博物館是一棟白色的小樓，外觀是乾淨清新的，與綠色的環境協調。室內展館分為兩層。一層有 9 個展廳，地面是老舊的木頭地板，踩上去吱吱呀呀地作響。我躡手躡腳地走路，生怕地板的吱呀聲驚動了佇立的雕像，一間間屋子裡展出的都是曾經在畫冊上熟悉的作品。1 號廳裡陳列的是羅丹年輕時的作品；2 號廳主要是裝飾類雕塑作品；3 號廳是《青銅時代》：充滿嚮往光明與希望的姿態，卻被囚禁在幽暗的房間裡。當年送交沙龍時，審查委員誤認是模鑄死屍而成，予以拒絕。哦，這就是《施洗者約翰》。牆上還掛著一幅油畫，畫的正是施洗者約翰在花園裡行走。回頭看看窗外，窗外正是欣欣向榮的綠色世界。

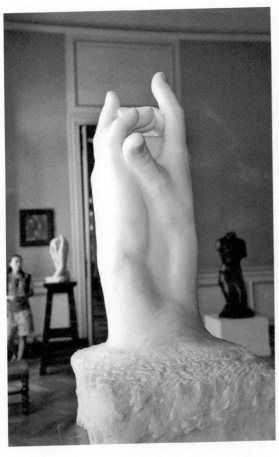

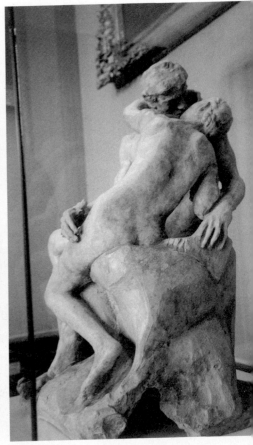

1

2

1. 羅丹，《手》
2. 羅丹，《吻》，1884

　　浪漫的愛情是羅丹鍾愛的題材。作品常常是甜蜜而抒情，形體被塑造得如此流暢，如同山裡的溪流，自然而順勢，韻律成就了詩意，讓潔白的大理石有了生命的氣息。《吻》的雕塑有不同的幾個系列，同樣的雕塑，有小稿的彩色大理石，也有放大的白色大理石，細細地比較與琢磨，看出點味道來。

　　眾多的作品歸納了一下，大致有幾個特徵。羅丹的女性肖像，是自然主義的描寫，特別能夠傳達一種獨特神情，帶一點淡淡的憂鬱，看上去就像具體的某個人，又有一些拉斐爾前派的象徵意味，如《思》。一些小品的女性頭像，好像從未經雕琢的大理石中浮突出來（或許，這來

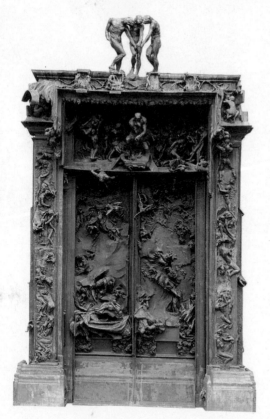

自於米開朗基羅的啟發，努力保持對石頭重量和質感的尊重），有時是鼻，有時是嘴，相對清晰一些。女人體則如水溶溶，如風盈盈，幻化於石中，就像《盆中少女》——跪在盆中沐浴，潔白如雪，宛若初生，粗糙的石頭襯托出光滑的肌膚，後面窗戶正開啟著，綠色盎然，輕風偷窺著窗內的秘密。男性的軀幹雕塑，好像多用青銅，黝黑有力，有凝重氣，有內在的精神力

羅丹，《地獄之門》，1880—1917

量，而通過雕塑形式探索情感狀態的表現也顯示了20世紀初一個關鍵的發展。如沒有頭臂的《行進者》，連青銅的《夏娃》也是如此，《老妓女》似乎有比利時雕塑家康斯坦丁·麥尼埃（Constantin Meunier）的影子。少數頭像有出乎意料的誇張，有幽默的意味，像《塌鼻男人》、《巴爾扎克的胸像》，也有心理象徵性的表現，表明羅丹有脫離自然主義的傾向。

我喜歡羅丹的小稿，彷彿保留了更多的直覺，也就有說不出的生動在裡面。有一部分小的泥稿，做的多是大動作的女人體，是瞬間動作的凝固，有非自然的誇張，姿態饒是生動。小的泥稿，總是比完成的作品有力量，有令人信服的姿態，表面留下了手指擠捏的壓力和痕跡，這種痕跡是在鑿刻和捏泥石的情感表現。大理石放大，石膏翻制，總會有一些感覺的東西丟棄。由此看來，也還有個別人體雕塑看上去過於柔滑，讓人對寫實技巧瞠目結舌的同時，感覺柔滑裡有些圓滑顯示出來，太自然的雕琢，反倒不自然了。

我這樣說是不是有些苛責？羅丹自己也說：「對於自然，你們要絕對信仰。你們要確信，自然是永遠不會醜惡的，要一心一意地忠於自然。」

綠色大理石雕刻《浪》顯示了卡米爾·克洛岱爾（Camille Claudel）對羅丹的影響，在二樓的展廳裡也有克洛岱爾的雕塑可資證明。作為羅丹學生的克洛岱爾起先也是才華橫溢，但當兩個天才擦出愛情的火花，卻最終釀成克洛岱爾一生的悲劇。極有才華的克洛岱爾最後鬱鬱寡歡地死在精神病院。

4號廳裡有《上帝之手》。《上帝之手》是羅丹的由衷感懷嗎？男女交臂疊股地擁抱，掙扎在上帝兩手中，這男女也許就是亞當和夏娃，難以擺脫命運的掌控。希臘作家尼科斯·卡贊札基斯（Nikos Kazantzakis）在《阿萊克希·卓爾巴》中曾經描寫了敘述者與一位少女在《上帝之手》前的一段對話：

「你在想什麼？」

「假如人們可以逃脫！」她懷著輕蔑，低聲說。

「逃到哪裡去？上帝的手無所不在。沒救。您遺憾嗎？」

「不。可能愛情是這個世界上最強烈的快樂。這是可能的。但是，現在我看到這只青銅的手，我只想逃脫。」

「您更喜歡自由？」

「是的。」

「可是，假如人們只有在服從青銅巨手的時候才是自由的？假如上帝這個詞的含義，並非如芸芸眾生理解的那樣淺近？」她望著我，神情不安。她的眼睛帶著金屬的灰色，雙唇乾燥、苦澀。

「我不懂，」她說。然後她走開，好像是受了驚嚇。

女孩子為什麼會輕蔑？《上帝之手》並不是青銅的，也許青銅在卡贊札基斯眼裡更有上帝的威嚴？

沒有女性和我站在雕像前也來一番探討，然後像受驚的鴿子一樣飛走。

羅丹，《三個幽靈》，1880

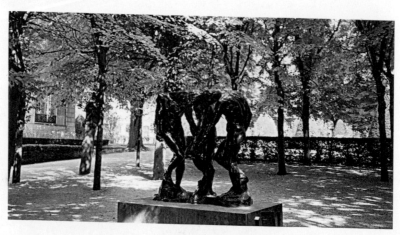

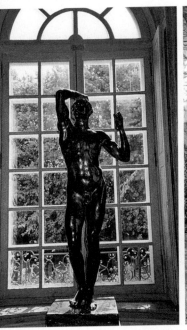

1. 羅丹，《青銅時代》，1876　　2. 羅丹，《巴爾扎克紀念碑像》，1897　　3. 羅丹，《巴爾扎克胸像》，1892

　　的確，一些用黝黑的青銅、斑駁的大理石或者雕泥做成的作品，比白色的大理石更吸引我，比如 4 號展廳裡著名的《吻》。為什麼？因為肌理的豐富？難道肌理可以脫離內容而存在？也許，僅僅因為我認為，愛，並不是那麼純潔，那麼甜美，那麼高度拋光的雕像表面柔滑如夢。更多的是苦澀的成分，就好像這粗糙的大理石。

　　5 號廳裡有《教堂》、《行路人》；6 號廳是羅丹的情人克洛岱爾的作品，包括《成熟年代》；7 號廳裡有《夏娃》；8 號廳裡展示的都是女性的雕像；9 號廳內是繪畫作品展示。牆上一幅油畫，羅丹在工作室，背景正是散發著朦朧光暈的白色大理石雕像《吻》。畫像上的羅丹肥胖，像酒店的老闆，遠不如黑白照片看起來神秘莫測。

　　二層有 7 個展廳。10 號廳裡有著名的《地獄之門》的草稿作；

　　11 號廳裡有美麗的《斑蝶》；12 號廳裡是一些研究資料；13 號廳裡是一些石膏和大理石模子；14 號展廳的牆面上掛著梵谷（Vincent van Gogh）的油畫《堂居伊老爹》（*Le Pere Tanguy*）；15 號展廳裡有巴爾扎克（Honoré de Balzac）、維克多‧雨果（Victor Hugo）等人的雕像；16 號展廳陳列的是舞女的素描。

　　從西側的窗外望去，站在樹下的是穿睡衣的《巴爾扎克》，一個伴隨著爭議與故事的雕像。雕像當年在沙龍展出，曾經遭到文人學會反對者與許多觀眾的抨擊，於是羅丹將雕像收回，立在自己家裡的花園中。40年後，同樣的雕像，青銅複製品樹立在巴黎塞納河左岸，拉斯佩爾和蒙特帕絲兩街拐角處。複製品還遠渡重洋，深藏在紐約博物館。時間戰勝了一切非議，時間是最好的裁判。

　　下樓到室外，在偌大的花園裡散步。腳踩落葉，與《三個幽靈》悄言私語，斜倚長椅，一時墜入沉思。

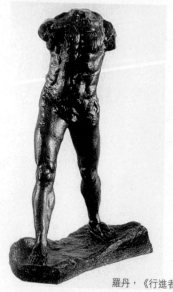

羅丹，《行進者》，1905

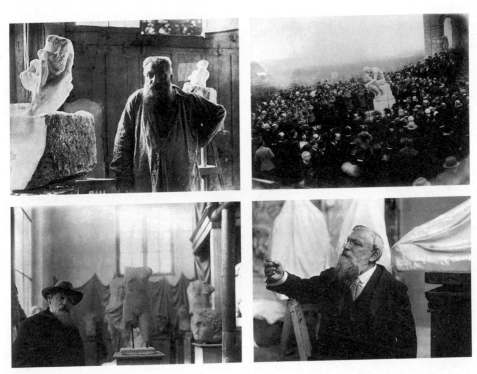

羅丹像

　　樓房的後面，是令人心醉神迷的花園，規整劃一，方塊草地，拱形藤架，高大樹牆，綠色正茵茵地濃。水池邊是羅丹的雕塑，林蔭裡是羅丹的雕塑，甬道邊是羅丹的雕塑，樓下的沙地上是羅丹的雕塑。在樓房的西側轉角是羅丹的畫家雕像。花園，是羅丹雕塑最好的陳列處。很寫實的男裸體，裸露著暗暗的青銅色，悄悄地掩藏在樹蔭中，彷彿有些害羞。花園的另一個角落裡，也有一座青銅雕像。基座前坐了一對兒情侶，時不時親密地做一個「呂」字，嘴裡嘖嘖有聲。粉紅色的玫瑰花上，一隻彩蝶好像站立不穩似地翻動著翅膀，連陽光也顫抖起來。

07 短壽的近現代畫家

　　梵谷生於1853年。1886年來到巴黎，在這裡見到了圖魯茲－羅德列克克（Henri de Toulouse-Lautrec）、喬治·秀拉（George Seurat）、保羅·西涅克（Paul Signac）和保羅·高更（Paul Gauguin）等印象派畫家。梵谷早年曾經做過比利時煤礦區的傳教士，1880年才開始學畫畫。結識印象派畫家使得他的畫面開始變亮，但是與印象派的色彩完全不同，輝煌的、未經調和的色彩成為梵谷表現自己對自然觀察的獨特非凡的個性、高度敏感的知覺和情感的反映。在談到《夜咖啡館》時他會說：「我試圖用紅色和綠色為手段，來表現人類可怕的激情。」「可怕」這兩個字用得好，色彩不再僅僅是表現色光的優美，在梵谷那裡具有了震撼人心的激情和力量，樹木山川也變得分外符號化起來。而這一切，都是因為眼中所見就是如此的幻象。梵谷在第二次精神崩潰後進入了聖雷米精神療養院。但是，在神志清醒的時候，

1-3 梵谷，《自畫像》系列

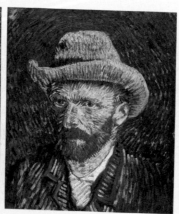
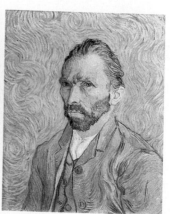

1　　　　　　　　　2　　　　　　　　　3

典型的荷蘭生活場景

他仍然充滿了繪畫的激情，這種在清醒狀態中表現出來的神經質，並且因為這種精神狀態所創造出來的藝術，是人們所不能複製和模仿的。因為和高更爭執，梵谷對鏡割下了他的右耳，卻又興致盎然地畫了包紮著繃帶的自畫像。最後的癲狂轉化為多產的繪畫，直到最後精力的耗盡。1890年，梵谷在麥田裡給了自己一槍，時年37歲。槍響的時候，麥田上驚起了一群烏鴉，驚惶地啊啊大叫著飛進黑雲的深處，而這，就是梵谷幾天前描繪的令人不安的動盪景象。

羅德列克也是活了37歲。他1864年11月24日出生於一個貴族家庭，因為騎馬摔斷了兩腿，造成了終身殘疾，看上去身材矮小、行動不便，卻也專注於繪畫。習畫期間結識了後來成為大師級的畫家梵谷、迪加（Edgar Degas）、塞尚等。羅德列克曾經給梵谷畫過水粉筆的肖像。味道和筆觸都像極了梵谷，也許就是受了梵谷的一點影響吧。1884年，羅德列克在巴黎畫家聚居區蒙馬特居住，終日沉迷於娛樂場所的夜生活描繪，因為跟這些舞女、妓女、歌女們日久相熟，並不為被描繪者所忌憚，故而對這類人物的表現刻骨入微。畫面上全然有一種不在場之感，因此也就形成了羅德列克自己獨特的繪畫魅力，但是羅德列克並不從道德上對他所描繪的加以評判，似乎只是一個冷

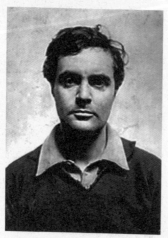

眼旁觀的描繪者。羅德列克最後卻因染上梅毒和酒精中毒住進醫院，在臨終前毀掉了自認為不滿意的作品，隨後於1901年9月9日，在母親的臂彎裡合上了眼睛。

莫迪里亞尼像

　　諢名「受摧殘的畫家」的莫迪里亞尼（Ame-deo Modigliani）才活了36歲。莫迪里亞尼1884年出生於義大利萊克亨一個富裕家庭。1906年到巴黎，曾經在巴黎美術學院學習過。作家伊利亞·愛倫堡（Ilya Ehrenbourg）寫過記述他的文章。莫迪里亞尼讀了很多的書，非常喜歡詩歌，不斷背詠但丁、弗朗索瓦、波特萊爾、藍波的詩句。他後來著名的裸體畫和肖像畫，當時卻只能換酒喝。莫迪里亞尼經過歪曲的造型具有一種抒情的意象，精緻細膩而又粗糙原始，只是在身後才給了他榮譽。愛倫堡說：「我曾經多次目睹，羅札莉老婆子，第一村路上一家微不足道的義大利飯店的老闆娘，僅用一塊肉或一份通心粉就從莫迪里亞尼手中換到了一幅畫，她不願意要，但他堅持要給——他又不是要飯的；於是羅紮莉便瞧瞧那些塗滿了細細的、支離破碎的線條的小紙片，悲哀地歎口氣道：

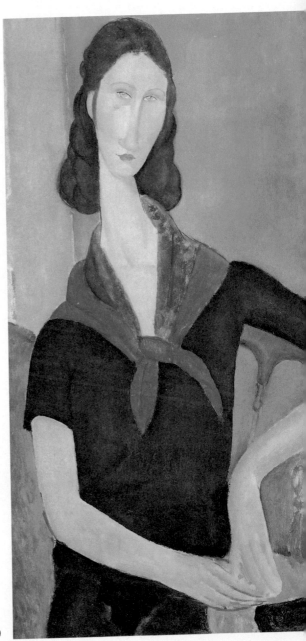

莫迪里亞尼，《然娜的肖像》，1919

席勒，《紅衣女孩兒》，1914

我的上帝……」這樣的生活方式和藝術精神在現在是不會再有了。一直被肺病纏身的莫迪里亞尼有時被不安、驚恐、憤怒所支配，會一言不發地呆坐許久，會動手毀壞牆壁，剝去灰泥，想把磚頭抽出來。有時也會談大屠殺，談文明的毀滅，談詩，談16世紀的法國醫學家諾斯特拉達穆斯的預言。莫迪里亞尼吸毒酗酒，1920年初因為肺結核死於醫院，當他的葬禮結束時，沒有參加葬禮的莫迪里亞尼的妻子然娜跳樓自盡，並且留下了一個也叫然娜的小女兒。莫迪里亞尼和妻子現在埋葬在拉雪茲墓地，一個大樹參天落葉鋪徑的名人長眠地。在他們的墓前，時常有義大利同胞前來拜訪，在墓前擺放著一些彩色的紙片，四角用小石塊輕輕地壓上，紙片上是熟悉的莫迪里亞尼的人像繪畫，那略帶憂傷的面容，那美麗豐盈而曲轉脖頸的胴體。

1

2

1. 席勒，《人體》

2. 有關畫家席勒的海報

　　活得更短的是奧地利表現主義畫家埃貢·席勒（Egon Schiele）。席勒出生於1890年，是一個早熟的繪圖員。曾與克林姆（Gustav Klimt）相識，並得到其鼓勵。但是在席勒的繪畫裡總是存在著衝突與緊張，這個在他的畫《自我預言者 2 》裡表現得十分突出（這幅畫又名《死與人》），即使是裸體情欲的題材也是如此。從席勒的作品中可以感受到他內心善感的一面，誇張的姿態，不和諧的色彩，鋸齒般頓挫的輪廓線條，痙攣與不和諧所造成的印象令人深刻難忘。席勒的女裸體作品表現出青春期少女的天真無邪和對自身身體魯莽無忌的暴露，使得畫面有一種特有的震撼力。他後期作品以模特兒兼情人的瓦萊麗（沃麗）為創作主題，不斷變換形象出現。1912年，席勒在紐萊巴赫小鎮被關入監獄 24 天，罪名是毒害青少年，讓未成年人進入他的畫室觀看裸體作品。他此後的繪畫對人物性的表現激情依舊，不雅的姿態照樣存在。但是，當席勒的商業出售和展覽全面取得成功的時候，卻在1918年的流行性感冒中染病身亡，活了僅僅28歲，是短暫而悲慘的一生。

　　亞美尼亞人阿什爾・高爾基（Arshile Gorky），1904年 4 月25日出生在安納托利亞東部的亞美尼亞瓦亨省，童年時因遭受土耳其迫害而流亡。曾經就讀於波士頓新設計學院，後來到美國，在紐約高等藝術中心學習。但是「亞美尼亞的會議為我展開了新的幻想」，「我的藝術之所以得以發展，其結構、平面、形式也都來源於對亞美尼亞的會議，使其萌芽、表露、擴大、縮小和增加，因而創作新的探索途徑」。我曾經非常喜歡高爾基的《藝術家和他的母親》（1926—1934），覺得這張畫畫出了一種聖母子般的神聖情感，母子都只是注視前方，沒有微笑，母親的手和男孩的一隻手都被白色塗抹掉，似乎表明了一種嚴重的心理創傷，使得畫面有一種中世紀宗教性的象徵意義。這樣的主題高爾基畫過兩幅，兩幅有明顯的不同，但是都絕不是愉悅的，相反，滿含了憂傷和冰冷。在生命的後期，高爾基的藝術雖然獲得了成功，但是他的家庭生活卻發生了變故。1948年 7 月妻子離開了他，21 日他用白色粉筆在畫箱上寫下了「永別了，我的愛人們」，在倉庫房梁上用繩子結束了自己的生命。

　　幾個著名塗鴉藝術家的壽命也都十分短暫，也許和他們非常規的生活態度有關。巴斯基亞（Jean-Michel Basquiat, 1960—1988），是個天才而敏感的黑人藝術家，28歲那年死於吸毒過量。他父親是海地人，母親是波多黎各人，早年在紐約公立學校就讀時就不「安分守己」，渾身充滿了叛逆精神。巴斯基亞很早被塗鴉藝術所吸引，由於他出色的繪畫技能和藝術感覺，作品很快脫穎而

高爾基像

出。1987年，巴斯基亞在紐約舉辦了首次個展，此後在盧塞恩、卡塞爾和紐約惠特尼美國藝術館參加過群體展，由此引起普普大師安迪·沃荷（Andy Warhol）的注意，兩人一起創作了大量作品。在他的畫裡充滿了來源於他自己的生活、黑人的歷史以及與流行文化相關的圖案和文字。例如粗魯的骷髏狀的人像、帶有原始面具色彩的面孔、胡亂的塗鴉、城市街道上的圖案。吸毒而亡的悲劇，為他的叛逆式作品加上了濃重的一筆色彩。

另一個塗鴉藝術家基斯·哈林（Keith Haring, 1958—1990）比巴斯基亞多活了四年，他同塗鴉藝術的聯繫更為緊密。哈林自己說：「你可以去時代廣場，在那裡呆上十分鐘，就可以看到比你用一天時間在索霍所能看到的都要好的藝術。」從1980年開始，曾經在視覺藝術學校學習過的哈林在地鐵裡作畫。哈林在空閒的廣告黑色版面上用白色粉筆作類似漫畫的圖形，開創了一種類似大眾藝術的獨特風格。畫作材料價格的低廉和易得使他迅速推出了大量統一的「書法簽字作品」。這些作品並不是好玩的、隨心所欲的風格，而是有著統一的面目。後來哈林開

1. 高爾基，《藝術家和他的母親》，1929—1942

2. 基斯·哈林，《無題》，1985

伊夫‧克萊因像，1959

始畫一些能保持較久的畫。在哈林類似兒童卡通的畫中，我們體味到
一種簡潔和生動。另外，爬行的嬰兒和向外散射的光芒讓我們聯想起
人類的童年和我們瘋狂發展科技的幼稚，讓我們想起核恐怖和無處不
在的外在壓力。在哈林的畫中，我們看到了人類自己。哈林在 31 歲
時死於愛滋病。

　　法國現代藝術家伊夫‧克萊因（Yves Klein, 1928—1962）被藝術
批評家們稱為是一個天才，新現實主義的創始人。在環境藝術、光藝
術、單色繪畫和人體藝術方面都有所開拓，這許多探索也可以列入概
念主義藝術中去。這個永無止境、思緒不絕的藝術家，讓他的繪畫充
滿了思考，而這種思考具有一種虔誠的原始夢想。克萊因對藍色情

有獨鐘，總是把一種獨特的藍色用在畫面的背景中或者主體上，並且這種藍色無可命名，最後只好用他的名字來命名為「國際克萊因藍」。這種藍用在他的好朋友阿爾普的身上實在是好看，藍色的人體雕塑似乎溶化在金色的背景中，一種莫名的詩意悠然而生。而克萊因卻只活了34歲，死於嚴重心力衰竭的疾病。短暫一生已夠輝煌，設想一下，假若活到現在，又該是如何的泰斗！

伊夫·克萊因，《藍色維納斯》，1962

08 台前和幕後

　　通常，許多畫家描繪的是台前人人可見的景象，但是有的人對幕後的生活更感興趣，例如德加、羅德列克。他們寧可躲在幕後，靜靜地保持不在場態度的觀看和描繪，也不願堂而皇之地坐在包廂裡欣賞並記錄。德加從幕後的場景中發現了私密而生動的片斷、瞬間、運動、特寫種種，這種窺視所發現的題材讓人們眼睛一亮，種種不雅的動作也有了審美的意義，而這些動作通常是不會在台前亮相的。羅德列克躲在幕後又多少與德加不同，羅德列克的殘疾使得他能夠讓酒吧、戲院、妓院等尋歡場所的人們視如無睹，這種意識的不在場，使得他既可能和這些畫中人熟悉無比，又能對他們冷靜諷刺地加以描繪。這有點像是我們過去所說的「體驗生活」，但是過去我們所宣導的「生活」，多是具有特定色彩的台前生活，現在我們才明白，台前幕後都是生活，或者是幕後的生活更加真實。

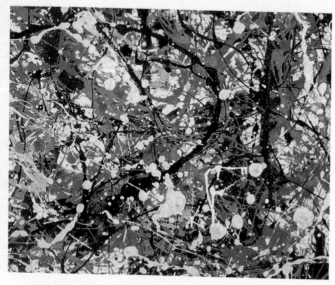

波洛克，《8 號》，1949

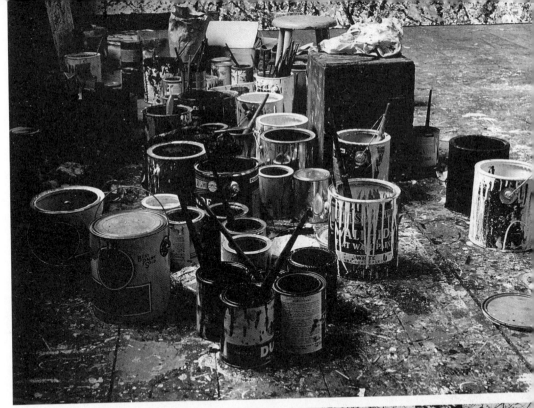

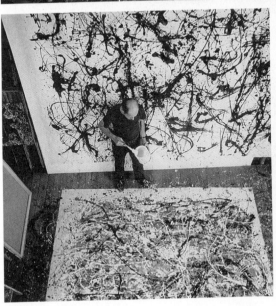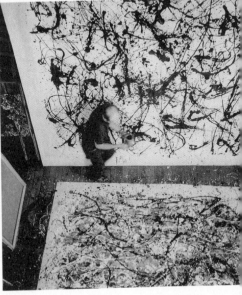

波洛克工作現場

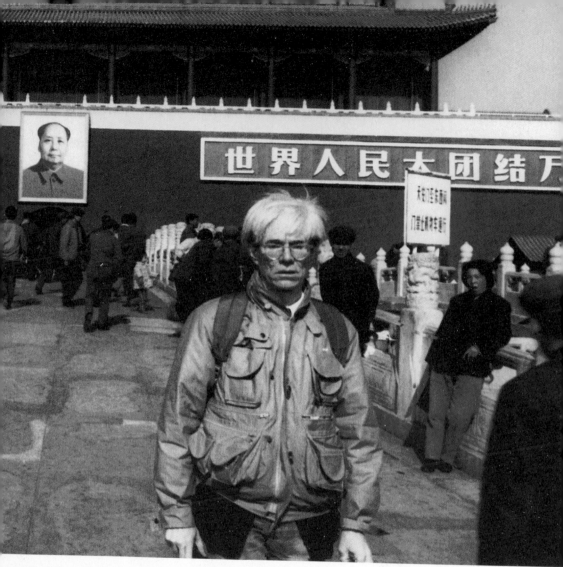

安迪‧沃荷於天安門留影

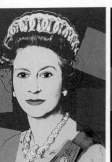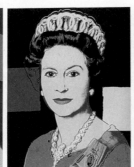

安迪‧沃荷，《女王》，1985

實際上，傳統的古典藝術，我們只要看畫就好，不必費心去注意畫畫的人。就像錢鐘書老先生說的，喜歡吃雞蛋，並不一定要見老母雞。當代藝術卻有所不同了，淋漓盡致的幕後生活被表現淨盡後，藝術家們渴望著從幕後走到台前，不再借助作品，而是靠自己來吸引觀者，畫中人變成了自己，自己成了表演者。敘事的方式完全改變了，被命名為行為藝術。也許這種行為開始於美國畫家傑克遜‧波洛克（Jackson Pollock）——當他在1947年，將畫布鋪在地面上，邊在畫布的周圍和上面來回行走，邊把顏色潑灑濺滴在上面時，繪畫就開始像一個表演，整個過程似乎是某種祭禮中的舞蹈。全身的運動，催眠狀態般的專心致志，使得整個過程既受到控制又完美發揮。繪畫的程式和身體的動作變成了重要的因素，也許「行動繪畫」其實是標誌著繪畫的終結，行為表演的開始。可是，人們過多賦予這個畫家以文化英雄的色彩，其實他很簡單，就是想有控制地但又隨機地創造一幅美麗的畫而已，卻沒有想到自己變成了演員和巫師。美國藝術評論家阿倫‧卡普羅（Allan Kaprow）曾經批評過波洛克只注意到「行動繪畫」的視覺效果，只想著近一步完美這種效果，而忽略了「行動」本身的意義。但是，正是藝術家的「行動」使得抽象表現主義向觀念藝術發展。

　　安迪・沃荷的生活哲學可以歸結為他的一句名言：「在未來社會，每一個人都能獲得15分鐘的成功。」雖然這種成功也許僅僅維持15分鐘。沃荷走上前臺，成功地扮演了一個藝術偶像的角色，對性取向毫不掩飾、到處招搖過市，無論何時何地都在拍攝和錄音，毫無忌諱地應用多種媒介和表現可能，廣泛涉足不同的領域：設計、繪畫、雕塑、裝置、錄音、電影、攝影、錄影、文字、廣告……用自身的形象和作品創作對抗傳統的藝術價值和社會秩序的藝術。就像艾未未所談到的那樣，「沃荷的藝術用現實、表面、瞬間、感性、快樂、平等、簡單、機械、重複、大眾代替了傳統價值的深刻、精英、歷史、永恆、優越、成熟、絕對、唯一。」但是，虛幻的形象也會被虛幻的行為所纏繞，1967年女同性戀者梵樂莉・索拉娜斯（Valerie Solanas）刺殺沃荷，刺殺事件被看做是對男權社會最前衛觀念的一次衝擊與反抗。1987年，沃荷死於外科手術。離世後，沃荷成為新的、更大的、更空虛的現實中的偶像，這一點沃荷未必能夠設想得到。但是，這也許是他的期望？

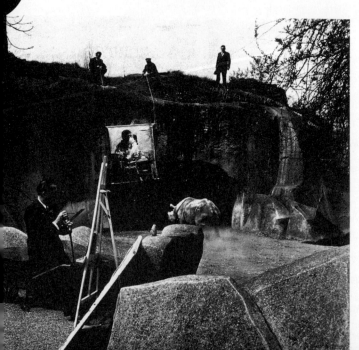

薩爾瓦多・達利

　　走向前臺的還有達利，一個絕對在生活中搞怪的超現實主義畫家。1936年倫敦舉辦超現實主義藝術大展的時候，達利身穿潛水服作講演時幾乎被窒息而死。陳丹青在《紐約瑣記》裡談到，快80歲的達利，被邀請到他女兒就學的藝術與設計高中講演，卻牽了一頭活的金錢

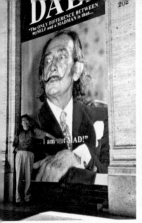

1
2
3

1. 作者在達利展覽海報前，*I am Mad*！
2. 安迪‧沃荷與達利合影
3. 周丹鯉，《想像達利》，2004

豹去。這個成功的個人行為方式影響了世界上的許多藝術家，利用超現實主義的舉止打扮，超現實的房子和傢俱，將自身和作品緊密地聯繫在一起。你可能沒看過他的畫，你可能記不住他的畫，但是在無所不在的媒體上，你會經常看到他，你會記住他那超級八字鬍。有一次我在義大利羅馬旅遊，正好碰上一個達利的展覽，在他巨大的展覽海報肖像下留影，在這個海報下有一行字：「I am not MAD！」。拍照時，我用手遮去了「not」，於是露出的文字就成了「我瘋了」。當然，達利沒有瘋，他很清楚自己在做什麼。

　　20世紀最成功的藝術家看上去大都有一套自己獨特的派頭和習慣，並且把這種風度和自己的作品捆綁起來，這樣看來，「成功」就成為一種潛在的欲望，滿足著一種不可明說的心理。

　　另一種走上前臺的藝術家則是受了波洛克的啟發，把自己的行為作為藝術。杜象說得很有意味：「我的行為像藝術家。但我不是藝術家。」這比標榜自己是大藝術家的強多了。因為杜象後來不做藝術家，而是幹別的去了，這真是一個玩得徹底的大行為。普普明星沃荷也非常迷戀自己的形象，將自己的形象以作品的方式加以應用，同性

1

2

3

1. 約瑟夫・博伊烏斯

1. 杜象

3-4 達利，《一對填充雲彩的頭像》，1936

戀特色的腔調舉止是富於魅力的，因此擁有了大量的粉絲。伊利娜・
麥凱勒瑟斯在《我是一個播種者——約瑟夫・博伊烏斯》的論文裡描
述：「博伊烏斯總是令人著迷的，甚至有著超凡的魅力，其中充滿了
衣著和行為的怪癖：永遠穿著無袖套頭衫，口袋像一個乞丐的錢夾，
滿是垃圾。一成不變的毛氈帽，微微的駝背，堅定的步伐，清澈的眼
睛始終專注於一定要到來的更好的未來——所有這一切都成為他個性
的象徵。」這樣的描寫也許就是博伊烏斯所期望的。再加上他表演
的技能，善辯的鐵嘴，形成了個人的形象標誌，並且，其行為已經
具有了明星的效應。連他的髒背心都有人收藏，並且價值百萬，
誰還會關心他到底做了什麼藝術呢！

4

幕後的生活呈現了藝術家對人性本能的深刻剖析，因此
消解了宗教性的神聖和田園詩的浪漫，形成了20世紀藝術
的基本特徵。當幕後的生活表現到淋漓盡致、無可挖掘的
時候，藝術就達到一個難以企及的高峰。是這種情景讓
藝術家迫不及待地走上前臺的嗎？藝術家走到前臺，
或許也是受到行為藝術的啟發，或者把自己的行為
看做是作品的延展，或者是把藝術和生活都一體
化，看做是整體的、沒有區別的行為。但是更多

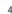

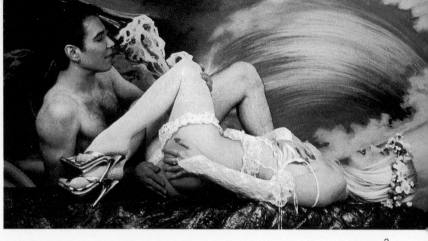

1

2

的時候是一種自我的包裝，不僅滿足於作品讓人家驚訝，也力圖使自己的形象和做派使人家吃驚。這樣就大大滿足了藝術家的自戀心態，同時，也滿足了一般大眾的好奇心。

　　藝術家長得好就變得重要起來，因此，光頭的畢卡索、超常八字鬍的達利看上去似乎比普通大鬍子的塞尚、一副農民相的畢沙羅（Camille Pissarro）更引人注目，也更讓人崇拜。藝術的創新很難，藝術家形象的模仿容易，大鬍子、長頭髮、紮小辮或者光頭的「藝術家」看上去似乎遍地皆是。因為現代傳媒迅速地發展，促進了藝術家表現方式的演化，從對自然的模仿到表現，發展到抽象和自我情感的表達，最後到出售自己的形象和行為。

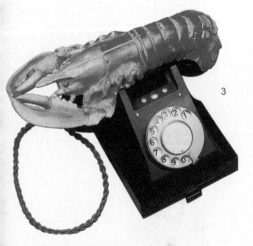

3

　　和沃荷一樣，達利也非常善於操縱廣告和大眾傳媒，並且把創造消費型作品作為自己的一個目標。繼沃荷之後最擅長利用大眾傳媒的美國藝術家，另一個豔俗藝術家傑夫·昆斯（Jeff Koons）具有和達利相同的氣質。也許是惺惺相惜，昆斯曾經讚揚達利說：「他的龍蝦電話是我最喜愛的作品，……這件作品的每處都好像是紊亂錯位的翻版，但實際上，龍蝦是甲殼類動物，在過去，我們用貝殼交流——所以，這並不是真正的錯位。在我的床頭，有一

4

1. 傑夫·昆斯，《兔》，1986
2. 傑夫·昆斯，《傑夫成了亞當》，1990
3. 達利，《螯蝦電話》，1936
4. 傑夫·昆斯像

張龍蝦電話的海報，我每天都會看它，而我從未厭倦過。」而昆斯自己的作品（如《兔子》），也具有與達利作品相近的特質。喜歡商店中大量生產的消費商品、廣告和流行文化的昆斯，用準確精緻的日用品複製品、閃閃發光的卡通形象，以及充滿想像力的大眾圖像來創造「化粗鄙為神奇」的藝術神話。打扮帥氣時髦的昆斯，也時常走在前臺，把自己擺放在作品裡面。《傑夫成為了亞當》，這個亞當，遠沒有人類原罪的痛苦，而是浮華享樂的象徵。粗鄙、淺薄、色情，是昆斯通常被批評的字眼。在回答輿論的指責時，昆斯為自己辯護說：「性、愛相合，這是更高的境界。這是客觀的境界，人們能在其中進入永恆。我相信這才是我展示給人們看的。那裡有愛。這就是為什麼說它並非色情之作。」其實，走上前臺的藝術家永遠都不怕批評，因為他們心裡明白：非難和指責是走紅的一個必要條件。

09 林布蘭的《夜巡》是一齣戲

　　藝術大師林布蘭（Rembrandt Harmenszoon van Rijn）的《夜巡》收藏在荷蘭阿姆斯特丹國立美術館。我看到它的時候正是林布蘭誕辰400周年。

　　《夜巡》成了壓軸的扛鼎之作，放置在一個單獨的廳裡，佔據了一面牆，兩個側面是空牆，對面是一層層看臺。觀眾在臺階上坐下來，看著面前的這幅大畫。燈光漸漸暗了下來，黑暗淹沒了畫面與觀眾。鐘聲漸漸響起來，悠長而緩慢，好像通報著鐘點，又像是召集的號令，於是黑暗裡有燈光亮起來，抑或是火把搖閃不定的紅光，照亮了前景的首領們。彷彿是巡邏的人們招呼著，拿著槍矛走出家門，溫暖的家洩漏出溫暖的燈光，關上門窗，隊伍就淹沒在黑暗裡。夜色逐漸轉為清冷，依舊是無邊的黑暗。黑暗裡有私語，地上掠過一點點紅，夜巡的人從黑暗中來，逐漸地彙集在一起，摩拳擦掌，彷彿有事情發生，穿黑衣佩戴紅

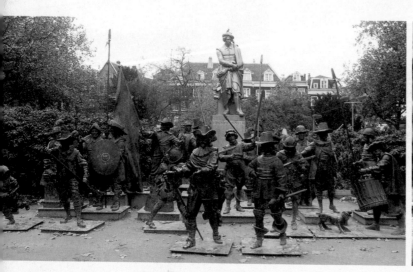

1

2

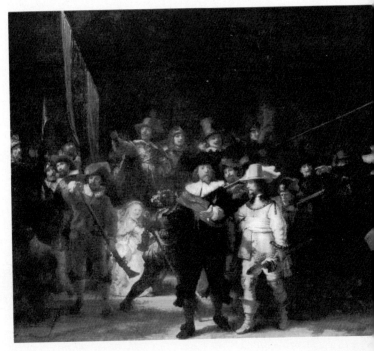

4

3

1-3 根據林布蘭油畫作品《夜巡》所創作的雕塑及其局部

4. 林布蘭，《夜巡》

授帶的首領引領著隊伍，向同行的夥伴介紹情況。冷色調的高光就集中在中間這兩人身上，頭頂上的光束亮起來，彷彿是天上的電閃，一明一滅，黑暗裡傳來隱隱的雷聲。行進的人們暴露在閃電下，有一點點驚惶不安掠過人群。下起了大雨，人們在雨中默默地行進，槍矛碰撞著，發出鏘鏘的金屬聲，在雨中行走的人物，背景的人群映出黑影憧憧，亮光在人群上面飄移著，彷彿黑雲的陰影移動。隱入黑暗的鼓聲消失了。遠處忽然燃起了火，響起了報警的急促鐘聲，大火很快蔓延開來，將黑夜映得一片火紅。夜巡的人們趕著救火，一片慌亂和倉促的人影。呼喊聲攪亂了無邊的夜，複又沉入無邊的黑。一絲兒亮光像銀蛇迅速地竄到人物的輪廓上，遊走的軌跡勾勒出一個個人物，光線逐漸地亮起來、亮起來，接著整個畫面亮起來，呈現出了《夜巡》原來的模樣。

是博物館巧妙的燈光變幻設計，演繹出一齣生動有趣的話劇。

在阿姆斯特丹的林布蘭廣場，矗立著一組大型群雕，立體凝固地重現了《夜巡》的整個場景人物。在白天喧嘩的氛圍裡，旁邊是休閒自若的遊客和進食者，雕塑雖然拉近著時代，到底是格格不入。但是，可以想像在晚間被周圍的燈光所映照，就有了融入環境的氛圍，彷彿正有超越時空的事件發生，也是自有一番氣氛。

《夜巡》這幅畫是1642年的作品，原來是受委託而作的集體肖像，被林布蘭創作成為了一幅反映歷史的主題畫卷，緊張的動作和有些混亂的場面再現了隊伍出發的瞬間。人物主次是分明的，整體的情景是繪畫所著力表現的。這自然不能滿足顧主們的要求，於是顧主拒絕接受這一作品，並且誹謗隨之而來，像《夜巡》中的陰霾一樣壓在林布蘭的頭頂。不再有委託，不再有定件，林布蘭只有靠亡妻留給兒子的遺產度日。歲月的滄桑從自畫像的眼神中流露出來。當然，林布蘭也有過歡快行樂的日子，就像他在《自己與莎斯姬亞》裡的模樣。這種日子因為他對藝術的不妥協而遠去，卻並沒有改變他的藝術追求。林布蘭也因此成就了自己的藝術高峰，這種藝術的巍然獨立，恰像《夜巡》矗立在美術史的暗夜中。

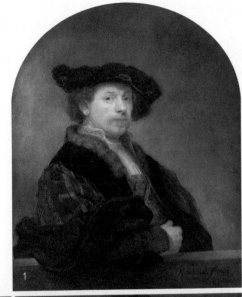

1. 林布蘭，《自畫像》，1640
2. 林布蘭，《畫家與莎斯姬亞》，1634—1636
3. 林布蘭，《自畫像》，1657

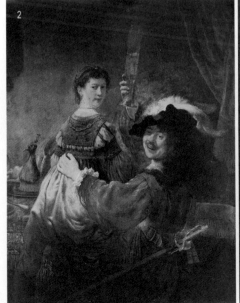

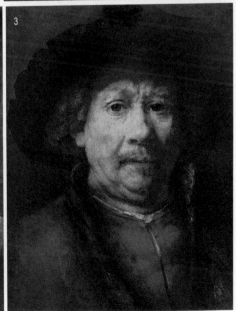

10 生命的燃燒如此短暫而又長久

前一段時間編一本色彩教學的教材，收入了一幅梵谷的畫，畫的是一桌的水果，都是黃黃的顏色，彷彿是傾覆了顏料瓶，讓黃色在畫布上任意流淌。也許是畫板上只剩了黃顏色，唯恐浪費掉，只有全部地塗抹在畫上，方才安心。梵谷為畫配上了一幅寬寬的畫框，畫框是粗糙的木頭，有一些細細的裂縫，宛若樹木的皺紋，也被梵谷塗抹成黃色。於是，畫上的黃色彷彿擴充開來，畫幅與畫框成了一個色調。梵谷蒼白清瘦的臉上流露出一個滿意的微笑，也許可以把這微笑也比喻成黃色般的燦爛。這好似向日葵的顏色，也是麥田上散發著秋天成熟氣息的顏色，輝煌豐盛，但多少透露著完成使命的資訊，一絲死亡的氣息時隱時現在其間，到底是壯烈，不肯默默無聞地結束。我因此喜歡，因此覺得看懂了梵谷用顏色的本意，把它用作色彩表現情感的範例，放在自己的書裡。

沒曾想，在阿姆斯特丹的梵谷博物館裡看到了這張原作。吃驚地把右手放在胸前，無意識的動作也許表達了一種驚訝與虔誠。細細地端詳這張畫，顏色不像在書上，有著明顯的、實在的質地，畫框是粗粗的厚，也很簡陋，也許正因為此，貧窮的梵谷才會把它塗上畫面的顏色來遮掩。水果隱隱的形狀在黃色裡顯示出來，筆觸並不跳躍，有碎亂的綠色線條摻雜在其間。畫框上似有若無的筆觸，是畫延伸的意思。有些調皮的梵谷，斷沒有能力給自己的畫配高貴的畫框，哪裡像現在，一幅《向日葵》拍出的是天價，自

梵谷像

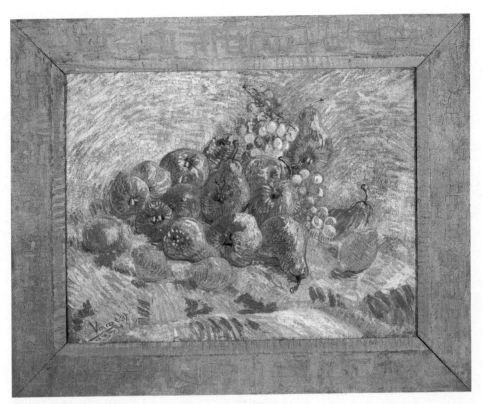

梵谷，《有檸檬和梨的靜物》，1887—1888

然需要足夠華麗昂貴的畫框，如貴婦的服飾一般。到底是梵谷自己配的畫框，終究是樸實，彷彿與畫面是一體，滿含了梵谷的氣質，這就足夠好。但是，這黃色的顏料也是致命的，據報導，困擾著這位印象派大師一生的癲癇並不是來自不幸的遺傳，而是來自他喜愛的黃色顏料中富含的有害物質——鎘。

　　想起了15年前，曾經請吳冠中先生來學院講座，主題就是「梵谷的藝術」。吳冠中先生評論梵谷，「像太陽一樣地燃燒生命」。太陽的燃燒是如此之長，襯托出梵谷短暫的燃燒如同蠟炬，也就有了悲壯的意味，這意味卻又如此長久地在人間綿延。我因此對這種短暫充滿敬意。

1. 梵谷，《仿米勒午睡》，1890
2. 梵谷，《打開的聖經》，1885
3. 梵谷，《星夜咖啡館》，1888

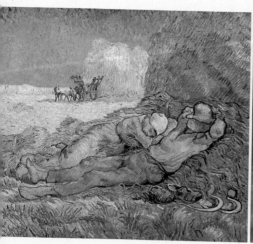

1

2

3

11 閒話《蒙娜麗莎》

　　達文西的《蒙娜麗莎》是出了名的，使得蒙娜麗莎成為除聖母瑪利亞之外廣為人知的女人。但是在 20 世紀六七十年代的中國，人們生活在一種極為封閉的狀態中，對外面的世界一無所知。那麼伴隨著「文化大革命」終結，青少年時代的我，又是什麼時候知道《蒙娜麗莎》的呢？已然無可追溯。因為在我腦海裡所留存的基本上是兩大本厚書——《蘇加諾藏畫集》中那甜得發膩、笑得稀鬆的異國女子形象，之所以印象深刻，並非作品多麼出色，而是因為在那個年代裡，只能像賊似的偷偷在美術老師家看——在那個非常嚴峻的歲月裡，還有那麼多的笑容給你看！你要曉得，舞臺上永遠是李鐵梅、江水英怒目圓睜、咬肌緊繃的面孔，而生活裡，人人都已經學會了面無表情。

　　記得 20 世紀 80 年代初，《蒙娜麗莎》隨法國 19 世紀古典油畫在北京展覽館展出，參觀的人可以想像，如沙丁魚罐頭般擁擠，我那時比較瘦弱，就只能在週邊遠瞄一眼——而這只是等大的油畫複製品！原作根本不可能來，因為你沒有合格的展覽條件，因為你交不起巨額

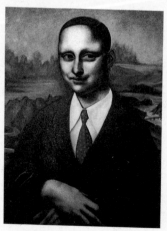

的保險金——有了這個條件，現在的《蒙娜麗莎》也不會輕易就出家門，她已經金屋藏嬌、寶存高閣——羅浮宮了。1963年美國大都會美術館曾經向法國政府借展過《蒙娜麗莎》，在短短的兩個月，參觀的人數達到了1,077,521人！1974年是《蒙娜麗莎》最

薩迪·李，《波娜麗莎》，1992

達文西，《蒙娜麗莎》，1503

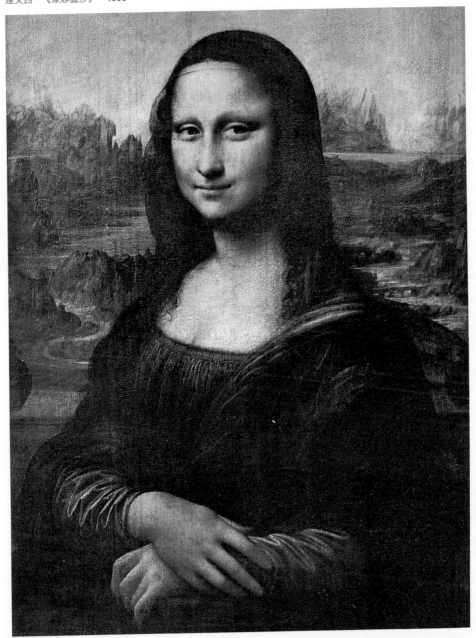

後一次出行，先後出訪了東京和莫斯科，上百萬人排隊幾個小時，只為了看她幾秒鐘。從此之後，《蒙娜麗莎》再未離開過羅浮宮。

於是，參觀羅浮宮、瞻仰《蒙娜麗莎》成為多少人夢寐以求的事——用這個詞並不確切——在一些人是希望與憧憬，因為還有實現的可能；在另外一些人，則可能是幻想，因為是無望；於我，則基本上不存此念，因為想都是一種奢望，也因為看了太多大大小小的印刷品。1999年能夠在耶誕節前走訪巴黎，參觀羅浮宮，實在是大喜過望。

參觀羅浮宮時，一般的遊客幾乎都首先奔《蒙娜麗莎》而去，工作人員也似乎習慣於對帶著各國口音的「蒙娜麗莎」作出反應，這大概是他們聽到的最多的字眼了。《蒙娜麗莎》陳列在一樓（我們通常所指的二樓）多米尼克－韋馮・德儂館（Dominique-Vivant Denon）的中部八區，被厚厚的玻璃所遮擋。不同尋常的厚遇使人們無法像對其他作品那樣貼近欣賞，而多數人又在纜繩前拍照，以與《蒙娜麗莎》合影為榮。我只能插空在纜繩前探著身子透過玻璃來觀看——《蒙娜麗莎》的微笑依然那麼神秘而朦朧。

對於這神秘微笑的產生，已經有許多的文章反復演繹。16 世紀義大利畫家和美術史家喬爾喬・瓦薩里（Giorgio Vasari）在《義大利傑出建築師、畫家和雕刻家傳》中記載，為了使麗莎保持愉快的心情，達文西請人來彈琴、跳舞或親自講故事。19 世紀英國批評家華爾特・佩特在《文藝復興史研究》中認為，蒙娜麗莎略帶某種邪惡的「深不可測的微笑」，呈現出一種千百年來男人所嚮往的神采，易引人聯想，「這個形象就是他（畫家）的情人」。而心理學家佛洛伊德則在論文中認定，達文西被蒙娜麗莎的微笑所迷惑，喚醒了心靈中沉睡的痛苦——他被遺棄的生母卡特琳娜。當代法國傳記作家比埃爾・拉米爾在《蒙娜麗莎傳》中描寫，達文西看到蒙娜麗莎的微笑時，就不由自主地想起了養母阿爾別拉，所以才有這恍惚而捉摸不定的微笑，微笑裡有著蒼茫迷離的色彩。我不相信這些說法。我們知道笑有

周至禹，《窺》，1996

許多種，從性質上分有苦笑、歡笑、嘲笑、冷笑、陰笑、壞笑、巧笑……從程度上分有大笑、微笑、輕輕一笑……從方式上分有開懷大笑、啟齒一笑、回眸一笑、嫣然一笑……《蒙娜麗莎》的笑，則充滿了寬容和端莊，近代俄國小說家德米特利‧謝爾蓋耶維奇‧梅列日柯夫斯（Dmitry Sergeyevich Merezhkovsky）曾經在小說裡描述過這種神態：「……好像給音樂催眠了。在此寂靜之中，麗莎夫人以其明亮的眼睛望著李奧納多，——一種離開現實的神態，什麼都不關心，除了畫家的意志。她含著一種靜水般的神秘微笑，完全透明的，非常深沉的，無論如何都達不到底的那種李奧納多自己的微笑。」

文藝復興時期，宗教題材雖然在繪畫裡依舊延續，但是沒有中世紀的沉重壓抑，代之以真與善的理想光輝，同時又融進人性美的因素。因此，在神性的善與慈祥當中也有了人間純淨的愛，而又與背景那青山綠水的自然和諧一體，便是天人合一的至高境界了。離開作品產生的時代背景以及作者本人的人品、學識、修養，便不能透徹地理解《蒙娜麗莎》。這是我站在《蒙娜麗莎》前最深切的感

受。因為《蒙娜麗莎》不再是一個義大利羊毛商人的女兒，不再是1495年嫁給佛羅倫斯的貴族法蘭西斯科‧久貢德的蒙娜麗莎‧傑拉爾蒂妮，而是達文西神性精神與人文主義結合的典範。達文西的造型技巧也

朱恒燦，《王后》，2005

在《蒙娜麗莎》上達到了近乎完美的境地，手的造型之美似乎再難以從其他作品上覓到，明暗的處理也使觀賞者沉迷於臉部與手部，至於山水的描繪，細部的精緻刻畫，可以從相近時期的達文西其他作品去分析，例如略晚幾年的《聖母、聖嬰及聖安娜》，山水背景的處理同《蒙娜麗莎》頗為相似。

由此，我生發出看作品必須看原作的感慨。通常的印刷品難以傳達精妙的細部和準確的色彩關係。我始終覺得原作比我印象中的《蒙娜麗莎》要綠，顯然我所看過的太多的印刷品色調一般都偏褐黃——比如手頭的羅浮宮《導覽》所刊登的《蒙娜麗莎》。達文西善用稀薄的油調色彩，多遍描繪，層層透疊的結果造成豐富的肌理色彩，當然是印刷品所難以傳達的。話又說回來，印刷品將《蒙娜麗莎》頭部上方一條豎的裂紋用比背景偏綠的色彩補塗的痕跡反映出來，則是我在原作上沒有注意到的。

把她視為至愛的達文西在受法蘭西一世之邀於1516年移居法國時，也將她攜至昂布瓦的克魯克城堡。四年後彌留時的達文西，眼前是否浮現著蒙娜麗莎的微笑呢？那麼輕輕的微笑，只是嘴角微微上翹而已，卻令天下所有看到她的人畫思夢縈……儘管不可能近觀精賞，但仍有一種激動，心裡猜度著文藝復興時期該是如何輝煌的年代，達文西又是何等兼具幾十種才能的天才！但我寧可把她看做一位充滿慈愛與善良的聰慧老人——因為《蒙娜麗莎》這無法形容的微笑。

但是有人也會用職業的眼光去欣賞，紐約一位眼科醫生就自稱發現畫像中的蒙娜麗莎鼻側右下眼瞼三分之一的地方有一顆麥粒腫。美國的《眼科時代》文章記錄了對《蒙娜麗莎》疾病的診斷。另有一個美國牙科醫生將蒙娜麗莎的臉部放大細細研究，居然發現她沒有門牙，因而使得麗莎夫人上唇微微下陷，呈現出一種莫名的令人們大費心思研究的「微笑」。還有研究指出，蒙娜麗莎沒有眉毛，觀賞的人通常會忽略或未加重視，實際上這有可能是分娩時流血過多，造成腦

達利根據油畫《蒙娜麗莎》所創作的作品，1954

垂腺壞死的後遺症。通過美術作品進行疾病的診斷，不僅診斷出畫中人物的疾病，並且還分析出作者患有的疾病，這的確是新鮮了。

自然，還有人有另外的不恭。現代畫家杜象在《蒙娜麗莎》的印刷品畫像上添加了兩撇鬍鬚，被畢卡比亞拿去發表，並取名《杜象的達達主義作品》，引起了轟動。1920年前後，杜象買了幾幅《蒙娜麗莎》的彩色複製品，分別用鉛筆添上幾筆樣式不同的鬍鬚，其中最著名的一幅被美國紐約的瑪麗‧西斯萊（Mary Sisley）夫人收藏。在畫的下端，杜象加上了「L. H. O. O. Q.」幾個字母，在法語裡意思是「她有熱喘症」，暗示著蒙娜麗莎的污穢和淫蕩，一時轟動世界藝壇。一方面因為《蒙娜麗莎》已經成為古典審美的代表，杜象以一種惡作劇的塗鴉行為宣告古典精神的終結，如同哲學家尼采宣稱上帝死了一般；而薩迪‧李（Sadie Lee）的《波娜麗莎》裡用換頭術將《蒙娜麗莎》改頭換面，將一名女子波娜的肖像與之重合，同性戀者波娜的形象借助名畫的形象加以推出，自然是一個令人矚目的宣言。另一方面，《蒙娜麗莎》總隱隱有一種男性形象的意味，前幾年一個研究者利用電腦將《蒙娜麗莎》與達文西的自畫像進行重合實驗，確乎發現有很相像的地方。不過畫家畫肖像有些像自己，似乎是一種常見的現象，原因則不得而知。

對20世紀的藝術而言，現代藝術、後現代藝術早已從傳統的架上繪畫走向廣泛的藝術行為和視覺表現手段。而從神到人再到人的生理、性格及本能，社會屬性與自然屬性從美到醜，尤其醜的諸多方面得到淋漓盡致的表現，揭示了人類對社會、自然、人的認識的深化，結果是浪漫田園的理想不現，現實的譏諷與幽默風行。「蒙娜麗莎」被註冊成一種瓷磚的品牌名，還被用作減肥食品、保健用品以及雜耍表演的廣告，神秘的微笑也變得十分商業性的誘惑。有些還有調侃性的幽默，令人有會心的微笑浮上雙頰，有的則庸俗粗野，讓人感歎這世道人心的不古了。

12 想起孟克的《病童》

你記得住誰？昔日生活中的許多朋友，你已經忘記了他們的名字、他們的容顏、他們的聲音，雖然他們是你的「插友」、你的同學、你的同事、你的學生。但是一些繪畫中的形象，你卻難以忘懷，例如《蒙娜麗莎》，雖然年輕的美女作家棉棉會驚厥（不知道是真是假），杜象會加上兩撇鬍子；例如《西斯汀聖母》，德國設計師的反戰海報會把她放在納粹士兵的槍口前，聖母緊緊護衛著聖子，把自己的背朝向槍口。然而這些令人難以忘懷的形象有著現實的藍本麼？蒙娜麗莎有，西斯汀聖母呢？你不知道。

但是你清楚地知道，現實主義的藝術，記錄了過往之人的形象，自然也許會重現奇跡，讓同樣的形象再生，是自然對藝術的模仿。有一天你會撞見法蘭斯·哈爾斯（Frans Hals）筆下那滿臉都是笑容的吉卜賽女郎；有一天你會看到委拉斯蓋茲的教皇英諾森十世那陰森尖銳的眼神。特別的巧合難遇，你從來都不心存希冀會碰到一個奇跡的發生。但是奇跡真的存在，這是一次邂逅。從畫室裡出來，乘 9 號公車從市中

心到火車站，一路沉浸在孤獨的憂思中，只是靜坐，望著窗外華麗滿目的商店櫥窗，消失在車後的熙熙攘攘的陌生遊客，好像你看到了東西，其實你知道這些進入視網膜的影像，不會在腦海裡有任何印象。像一陣微風吹過，波瀾不驚地無動於衷，甚至包括車廂裡不多的乘客。

孟克像

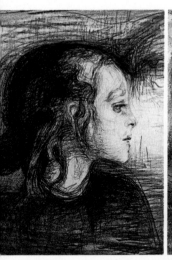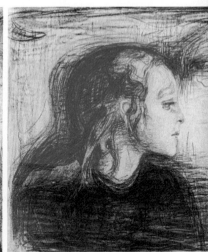

1 2 3

1. 孟克，《病童》之一

2. 孟克，《病童》之局部，1885—1886

3. 孟克，《病童》之一，1896

於是，你環顧你的周圍，突然，就像被子彈擊中一般，在你的另一邊，靠窗坐著一位女孩。側面的輪廓一下子讓你想起了孟克（Edvard Munch）的《病童》———張女孩子的素描。這張素描上半身側面的女孩子彷彿躺在白色的床單上，朝著右邊凝視著灰色的虛空，臉色也如床單一樣的蒼白，只是額前的頭髮飛揚著，暗示著一種不安的情緒，薄薄的嘴唇略微張開，似乎顯露了對未知的一種隱隱的驚訝……這也是為同名油畫所作的素描——雖然眼前的女孩全無病容（也許是已經痊癒，你甚至掠過這樣的念頭，你知道孟克畫的是他的姐姐，他姐姐最後病死），也正側著臉，沉思地望著窗外，目光流露著迷惘，神情有一些肅穆，光潔的額頭，輪廓線條方正垂直，微微內傾，滑向鼻樑的起點，鼻樑挺拔，但是並不像你通常看到的此地女孩鼻樑過於前伸，形成尖銳的鼻頭。女孩的鼻樑纖長得恰如其分，又在適合的角度上隆出一個富於力度的弧線，然後回縮，形成一個圓潤而又轉折分明的俏小鼻頭。人中的弧線短而有力，彷彿一個完美句號的一半，然後形成略翹的富有彈性而又單薄的嘴唇，在這個彷彿高潮的起伏之後，是一個平緩而意味深長的結束。是誰說過：「這口唇已美得像是一個吻」。曲線在下嘴唇凸而回收，然後重新明確地突前，形成小巧圓潤的下巴，在轉折處果斷地趨向平直，且內凹，然後轉向頭與脖頸的結合處，從堅定有力的序曲，到逐漸進入主題演繹，而突然轉向短促的尾音，最後是一個意味深長的戛然而止。這便是整個臉部側面美的輪廓旋律，文字形容不能及萬分之一。只有去看孟克所描繪的形象，雖然，頭髮並沒有那樣的飛揚。白晢的膚色襯托著未塗抹口紅的淺紫色嘴唇，以及梳理得整齊的棕色頭髮，這當然又和孟克的形象不同，孟克是單色的素描。在素描中，亂髮紛飛成背景跳動的線條，激揚的神經性線條傳達出女孩一種驚慌緊張、又帶有一點熾熱的病態神情。但是眼前的姑娘，安靜平和，只是略有一絲孟克繪畫中常有的感傷。不知道這是否來源於將近的黃昏。

孟克，《病童》，1885—1886

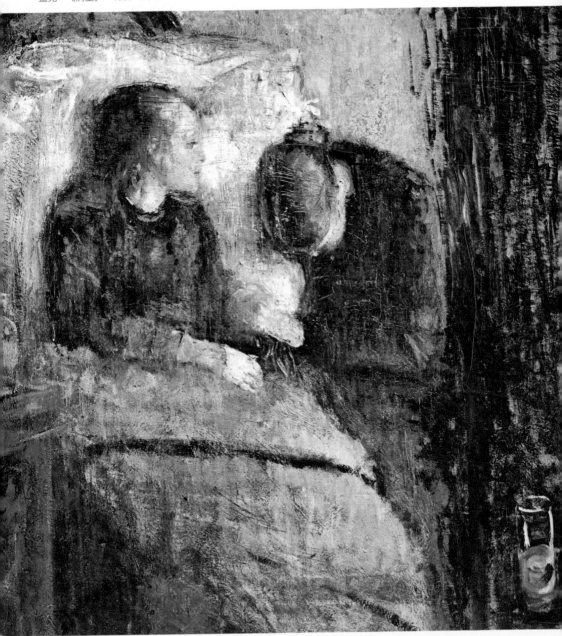

　　孟克1886年畫出了這張油畫，表達了生命、死亡、愛的一系列
主題，展現人類普遍意義上的生活悲劇——青春與死亡。但是在奧斯
陸的秋季沙龍展出時卻引起了公憤。畫中融合了孟克對病逝母親和姐
姐的悲慟追憶（但是，後來的孟克，總是用象徵的形象來描繪女性，
卻也含有對女性的不安和恐慌，如《吸血鬼》）。我不知道，到底是
這幅畫成為我心中的一個情結，使得我希望孟克的姐姐得以復活，還
是眼前的這個女孩的確非常像畫中的人物。我只是大腦空白的呆坐，
直到少女下車。汽車開動了起來，側過臉，看窗外的女孩，女孩被汽
車拋在後面，逐漸消失在人群中，像大海的一個浪花歸於大海。從此
不得見，於是心裡後悔沒有及時上去搭訕。

　　附：後來我偶然從報上看到，這幅素描在藝術市場上以33.25萬美元賣出，
　　　　收藏家不明。

孟克，《聲音一號》，1896

孟克在工作室

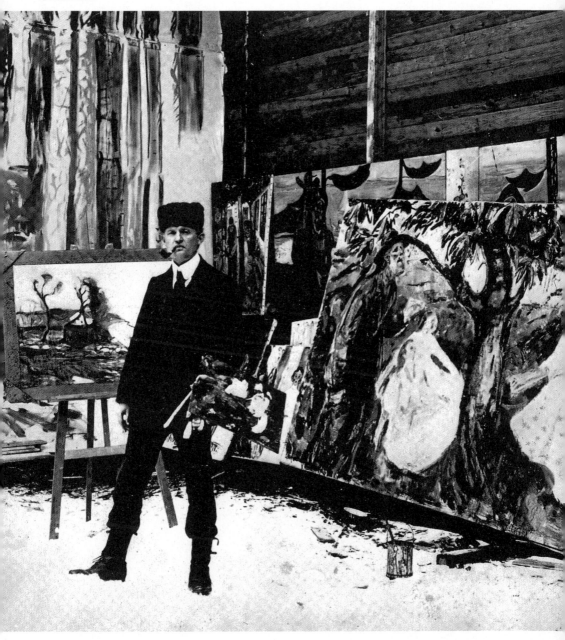

13 阿爾普看到了生命的曲線

眼睛對那些「視而不見」的物品的感覺，要比對「明顯可見」的物品更敏感。在不屑於欣賞美的人們面前，美隱藏起了美的淵源。這就是美的本質。

這是庫克（Theodore Andrea Cook）在《生命的曲線》裡所說的一段話。對於法國畫家和雕塑家讓‧阿爾普（Jean Arp）來說，我以為他是深得「視而不見」之美的啟發的聰明人。但是，把阿爾普定性為達達籍也許是最合適的（他出生於斯德拉斯堡，當時是德國城市，後劃歸法國），這個在照片中被羅馬尼亞詩人崔斯坦‧札臘（Tristan Tzar）和德國畫家漢斯‧里赫特爾（Hans Richter）托舉起來的阿爾普，是蘇黎世達達中最為重要的藝術家，在他的整個創作生涯中，可能比任何達達成員都遵守達達派的創作原則。這個1916年在蘇黎世小酒館裡產生的流派，深深植根於虛無主義，卻又最終變成了超現實主義，毫不連貫的形式，毫無意義的音節重複，充滿了挑戰的意味，就

像加爾文‧湯姆金斯（Galvin Tomkins）在《牆外》中所寫的：「最初的達達派人物，主要是反對事物，反對政治，反對歐洲文化，既反對過去的又反對現在的藝術。」就像「達達」這個名字本身，就是對意義發出的挑戰。

阿爾普、崔斯坦‧札臘、漢斯‧里赫特爾在蘇黎世

阿爾普的金屬雕塑

　　聽這樣一說，似乎又和阿爾普不搭界。我眼中的阿爾普，是一個自然的抽象詩人，他怎麼會反對事物呢？反對政治是可能的，因為在那個時期的歐洲，正處在第一次世界大戰。在戰爭的硝煙裡，中立的瑞士是安全的。蘇黎世因此成為安全的藝術活動中心，可以旁觀戰爭的硝煙在歐洲烽起。而伏爾泰酒館卻是喧鬧的，「達達」就誕生於一種隨便的德法字典的翻閱，種種的說法都是無稽，玩世不恭和野性幽默倒是實在，但是本質上，「達達」僅僅是一種文藝現象。阿爾普似乎對滿足自己的快樂比震驚資產階級更感興趣，在這種現象中，阿爾普根據機遇原則來安排的拼貼畫，算是其中的一個新穎之處，最終的選擇讓其他都成為無謂的偶然，而被選擇的偶然，就成為一種必然。雖然，偶然機遇在某種程度上存在於藝術創造的任何行動中。但是，最重要的是機遇的選擇，而不是機遇本身。只有被選擇的偶然的機遇，才有可能成為永恆的藝術，這聽起來有點像人生，只有被抓住和被選擇的機遇，才能夠改變一個人的命運。

2

1. 阿爾普雕塑作品，1941—1965

2. 阿爾普像

阿爾普是詩人，做詩的技巧也是撕碎般的，將語言的意象與拼貼試驗相結合。比如《月亮沙》下《燃燒的沉思的火焰》，燒毀了《夢幻船長的日誌》，所有的作品都表現了他試圖將人、自然和客觀物件融合起來的目的。全部都是曲線的形狀，暗示著自然中有些相像的事物，偶然性的安排是與直線的、邏輯的形式相對立，呈現著原始性、荒誕性、殘缺不全、娛樂性和形式的純粹性的特點。或者，再加上他自己的作品明顯的特性——清晰和寧靜。

無意識的直覺與自然的關係，成為阿爾普摧毀一切在藝術手段中被視為人為障礙的武器，為的是借助藝術來保持純真。阿爾普在1947年回顧的時候，寫道：「我們要像植物開花結果般地創造。……由於在這種藝術中沒有任何抽象的痕跡可見，我們稱它為具體藝術。」他的創作並非如同「雲、山、動物和人一般無個別特性」，而是獨特的經驗與人格的結晶。就像《沒熟的水果》，暗示著生命、成長與蛻變。抽象有機的雕塑造型，創造出超然於現實的夢幻境界，而這個境界，竟然為一個單體所營造。《碗中的樹》裡造型生長的節奏也看得出康斯坦丁‧布朗庫西（Constantin Brancusi）的一絲影響。

自然界裡，與純粹的抽象幾何形態相比，事物更多地表現出曲線形態的優美，被人類所關注。人類的工藝美術史，充滿了從自然形象轉化而來的曲線裝飾設計的範例，在各種設計風格裡，裝飾化曲線總是占有重要的地位，例如工藝美術運動、新藝術運動以及裝飾藝術運動。而對於有機曲線的造型研究，阿爾普則是情有獨鐘。

阿爾普的有機抽象形態一方面顯示著自身的美，同時暗示著自然的植物、蔬菜、甲殼動物，甚至人的《軀幹》（1953），被他稱之為《人類的具體化》（1949）。由此創造著一個可見世界之外的夢幻世界，其中充滿了一種生長的過程，從微觀到宏觀宇宙的生活過程。其空間組織的成形，使人產生生長、變形、夢幻和沉靜的觀念，並且洋溢著一種恬淡的詩意，猶如《雲的牧羊人》，飄逸而抒情。在瑞士

的馬提尼，我在一家博物館的後花園，看到雪地上聳立著阿爾普的一個有缺形的銀色金屬圓，簡潔、寧靜，散發著夢幻的光芒。

受阿爾普影響的西班牙畫家米羅，畫中出現的夢幻式的有機生物形態類似於孩童般的天真，而又充滿了智慧的幽默，成為超現實意義有機物抽象派代表人物。其想像的有機物具有一種熱情的活力，表現著他所冥想的如鳥兒遷徙、蝴蝶季節性的更替以及更為宏大的星座和銀河的流動等具象世界的變體。

在1916—1917年的一天，阿爾普曾經把一幅令他十分不快的繪畫撕成碎片，隨手一揚，讓紙片撒落地面。把要素在某種程度上做偶

阿爾普像

阿爾普，《雲的牧羊人》

然的機遇安排，就如同隨意揮灑的紙片《根據機遇法則安排的方塊》（1916—1917），他卻在這隨機的組合中尋找到一種有機的秩序。這秩序不是人為的，卻是發現的。這種方法就如同達達詩人札臘創作詩歌的方法，將報紙上的詞語剪下來，隨意地打散抖動，然後撒在桌子上，詩歌便創作出來了。混亂組合的文字遊戲產生了措辭巧妙的抒情詩句：

甜蜜的語言在我的年輕而有魔力的手中靜息在那個貪婪的人的胸脯像星際的一顆標誌飛也似地旋轉發出的光喪失了花瓣

還有巴爾根據同樣的原則所作的詩歌：「齊姆齊姆，尤拉拉拉，齊姆齊姆，贊奇巴，齊姆拉拉贊姆……」

14 波納爾的絢麗與俊俏

平淡無奇的生活是值得描寫的，我曾經記得自己讀過一篇剝豆莢的散文，描寫青青的豆子從豆莢裡掉出來，一顆顆掉在盤子裡的情景，也是平淡而富於詩意的。所以，不在於生活的波瀾壯闊，而在於生活的細心體會。那麼，皮埃爾‧波納爾（Pierre Bonnard）的畫就如同這青青的豆莢，掛在朝露欲滴的藤葉間。自然，波納爾自己過的就是一種平淡舒適的生活，留著不長的鬍子，眼睛裡透著專注，偶爾飄過一絲迷惘。波納爾隱居在巴黎郊區寧靜安詳的氣氛中，有理由讓自己的繪畫充滿同樣一種安謐的氣氛，讓畫面的色調充滿同樣風和日麗的寧靜，就像迷人的《道托內克風光》。

波納爾說過，他想要使自己的畫布每一英寸的地方都顯得「俊俏」。因此波納爾畫畫就像繡花，把每一塊區域的顏色都組成斑駁陸離的色點，這色點並非是印象派色光的效果，把波納爾稱為印象派的後繼者是不妥當的。而是在畫出微光閃爍的同時，色點相互組成了一

幅織錦般的圖案，細碎的筆形成了格子塊，不肯晦暗地加強色彩的明度。從這一點說，也許可以把波納爾看做是一個裝飾畫家。但是他的畫又必須依靠眼睛的觀看，這自然需要洞察而又簡練的眼光。因為，波納爾的畫充滿了直觀的色彩的美妙感，僅憑想像是畫不出來的，自然，光憑眼睛也畫不出來。

波納爾像

波納爾，《道托內克風光》，1932

　　我由此猜度波納爾的心境，從心境裡體會那從裡到外的一份安詳，似乎是一種足不出戶地欣賞《有花的室內景色》的生活方式——坐在躺椅上，一眼望盡畫面深處在餐廳忙碌的女人，而且由《鄉村的餐廳》畫到《花園的餐廳》，顯然是聞得到傳來的茶點香氣，這是愉快到有些李漁的風致，用一種親昵到感官的態度欣賞生活中的美，色彩也具有純視覺的快感。看波納爾的畫，就如同喝了一點紅酒，微微有醉意，但是保持著風度。「在每個人的生活裡，都有一段時間必須喝酒。」我已經忘記了這是哪部小說裡的一句話，但是給我留下了足夠的印象，讓我每每在最需要喝酒的時候就想起這句話來。看波納爾的畫，在一片靜水邊，可以眺望遠山的露臺上，聞露臺上的花香，喝一杯殷紅的波爾多酒，看白色的貓在凳子上站立，灰棕色的貓從腳下悄然走過，然後從《通向草地的露臺》把眼光落到更遙遠的風景裡。水塘上的和風吹過來，玫瑰花的香味飄過來，波納爾的畫似乎也芬芳起來。

波納爾，《浴女》，1936

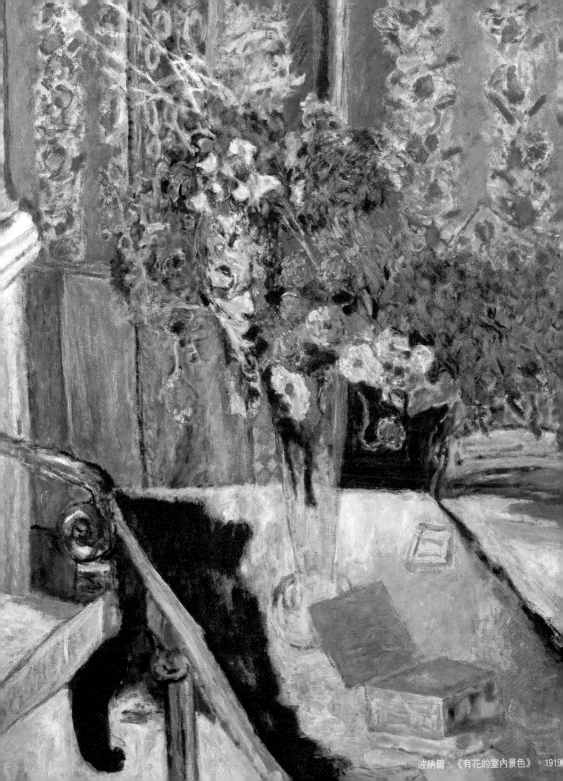

波納爾，《有花的室內景色》，1919

　　仰望天空是寂靜的，陽光和煦的房間，鮮花和水果，還有正在洗浴的女人。打開門，透過窗子，春風吹拂著，樹枝露著頭，室外的花園和草坪，一切都可以轉化為富於質地的色彩，讓人體會到生命中存在的勃勃生機和種種的紛繁形式。在這紛亂之中波納爾努力地尋求「秩序」，但這秩序是靈活的、有機的，帶著轉變的清新與活力，這活力在完美、幸福的時刻呈現出來。意外讓每個人都感到驚異的歡喜，這是傑哈‧德‧涅瓦（Gérard de Nerval, 1808～1855）《阿德里安娜的歌舞》裡的「我」。「我」聽著阿德里安娜的歌聲，「隨著她的歌聲，陰影從大樹上降下來，新月的青光灑在她一個人身上，她獨自在月光下歌唱……」在波納爾的畫裡，也有著這樣柔美的歌聲，只是這歌聲流淌在明媚的陽光下。

　　在這平淡的生活裡，愛情是一抹漂亮的顏色。兩個納比畫派的幹將，其中烏依亞爾（Edouard Vuillard）是單身，而波納爾是沐浴在愛情的柔光中。妻子的裸體出現在無數幅畫面中，猶如葡萄牙詩人卡莫耶斯（Luís Vaz de Camões）的詩歌在青山綠水間飄蕩：

綠色的牧場，

成群的牛羊，

這迷人的景色都歸功於愛蓮娜的目光。

風兒變得平靜，

花兒爭艷開放，

全憑她那一對目光。

波納爾，《灰色人體》，1929

波納爾，《通向草地的露臺》，1912

1
2

1. 波納爾，《浴女》，1908
2. 波納爾，《自畫像》，1889
3. 波納爾，《窗前的桌子》，1934—1935

　　這詩歌譯得不太好，但我並不責怪譯者，只要帶著敏銳的感性和整體意識去生活，人人都可以成為詩人，而不必一定要寫詩，人人都可以成為畫家，但是可能畫不出波納爾這樣的畫。將情愛藏進平凡幸福而無所作為的人生裡是美好的，就像《鸚鵡和女孩兒》，波納爾可以將其化為魅力的圖畫。此刻我坐在桌前，欣賞波納爾的《窗前的桌子》，夜風吹得書頁兒翻過，「草地上籠罩著一層薄薄的霧氣，霧氣凝結，在草尖頭上留下白色的晶珠」。我感到了一種惬意的涼爽，這在仲夏夜是必要的。在文字的深處，最神秘、最黑暗的東西正在注視我，一點也不眨動眼睛，閃著燈火的微光，具有凝視的力量，卻有一些迷惘和飄忽，閃著濕潤而柔和的光澤。

3

15 不必著急下結論，等著看

　　初識英國畫家大衛·霍克尼（David Hockney），是在二十多年前。在學院圖書館裡看霍克尼的畫冊，通過畫冊看人，就以為瞭解了霍克尼。平得像桌面似的色塊，也如桌面一樣板，幾何圖案似的造型，各自安分守己地歸位，因此就形成了霍克尼的風格——簡練和乾淨，一絲不苟的清楚，不沉重，不故弄玄虛，色彩也明亮，是一種優雅的俗，也是英國人所特有。

　　就這樣兀自解讀霍克尼，不敢公然聲稱喜歡他的畫，例如洛杉磯後院裡的游泳池濺起《一個大水花》（1937），卻是靜靜的沒有聲音，然後就凝固住，彷彿時間就停留在那一刻，便是永恆。一張孤零零的椅子，一個一覽無遺的場景，彷彿是默片，色彩鮮豔漂亮地沉

大衛·霍克尼，《兩個人的泳池》，1971

大衛‧霍克尼作畫現場

1

默著，嫌棄聲音的存在，明晰與混亂同時存在於一瞬間。還有，《克拉克夫婦和帕西》，妻子站立著，丈夫卻坐在椅子裡，左腿上盤踞著那只叫帕西的白貓，淺淺的昏暗，柔和的光，只有正中開著門，門外的陽臺上灑滿了陽光，好看的大理石欄杆就妥帖地呈現給你。

再後來，看到翻譯出版的《霍克尼論攝影》，知道他玩起了重複拼貼的攝影藝術，不過是現代藝術的常用手法，分解又集合，簡單的物像就有一種漸次擴大的力量。霍克尼把繪畫和攝影結合起來，因此也積累了一些方法和理論。對於霍克尼，看到和瞭解的就是這麼多，也沒有在意，如同生活中的過客，匆匆地擦身而過，並且漸行漸遠，長久隔膜，只是偶然的一回眸，人海裡不見蹤影。

某晚在日內瓦的家中看電視，偶然調換到了3sat台，螢幕上一位畫家正在揮動著畫筆，一看畫面是那麼熟悉，噫，是霍克尼。原來正在播出霍克尼的紀錄片，記錄他20世紀70年代初的繪畫生涯。紀錄片拍攝得有意思，好像經過了精心的導演和設計，把霍克尼的繪畫和生活巧妙地融合在一起，因此不知不覺就看了進去。

霍克尼的頭髮是黃白色，掛麵似的掛在腦袋上，好像並沒有精心收拾過，方方的臉龐，癟癟的嘴唇，總是細細地抿著，一幅乖呆的表情，看上去一點也不精神，甚至有些死板。大畫布繃好了就靠在牆邊，怪裡怪氣的霍克尼在畫板上調製著顏色，熟練得像過去的廣告畫家。當然也有審視，也有不滿，用刀子劃破自己的畫，像是肢解了一隻動物，被撕爛的畫布上有人物，無力地躺在畫室的地上，著實地令人憐惜。對自己不滿意的畫作如此懲罰，自己也有這樣的體會，只是

2-3

1. 大衛‧霍克尼在畫室

2-3 大衛‧霍克尼，《蝸牛的空間》（油彩、丙烯、帆布、彩色燈光），1996

沒有人會這樣拍下來，到底是寂寂無名。

霍克尼在鏡頭前沐浴，裸露著自己並不太好看的肉身，包括那個玩意兒，一點也不在意的神情。生活中的霍尼克原來是同性戀者（他自己也承認過），也畫過一些男人洗澡的畫面。在泳池裡的也是男人，跳入水中，濺起漂亮的水花，因此畫面上只見水花不見人。泳池就是霍克尼家後花園的泳池，池水在陽光下泛著淺淺的藍光，房子一如畫上的模樣，平平的一層，被藍天襯托著。直直豎立的棕櫚樹，散發著涼意的矮樹叢。在紀錄片裡，從不同的角落和陰影裡鑽出來幾個年輕男孩，赤條條地跳進泳池嬉鬧，翻入水中倒立，將赤腳伸出水面，然後赤裸在游泳池邊，或者爬著，或者躺著，或者坐著，沐浴有些溫熱的陽光，相互間交換著曖昧的微笑。男孩子掛著一幅女孩兒的表情。

霍克尼還拍了赤裸的男孩在泳池裡游泳的照片，滿滿地貼了一牆，池邊一個穿著紅色西服的男孩，死死地盯著水裡裸泳的男孩，是目不轉睛地凝視。為了創作這樣一幅畫，霍克尼專門找了一個男孩子拍照片，讓男孩子逆光地站在林間的道路上，支棱著手，呆呆地看著路上，好像地上記載著自己的簡歷。這模特兒做得好，霍克尼就把他畫在了自己的畫上，名字卻叫做《一個藝術家的自畫像》，也許想通過那個男孩暗示自己的存在。陽光在水中映射出網狀的光影，也被霍克尼敏感而巧妙地提煉成圖案狀的水紋，並且映射在像青蛙一樣游在水中的人體上。遠處是簡約的暗色山形，這是自然裡一個虛擬而真實的故事，因此自然的背景就多少顯得有些奇特。

畫畫之餘，霍克尼也去參加一些非主流的年輕人聚會，在喧鬧的房間裡坐在人堆中，看有些滑稽的女孩子玩鬧般的服裝表演。哦，不僅是女孩子，還有男同志的花枝招展。這是霍克尼的生活，我全然不知的一面。他的朋友圈原來是這樣的，所以也就領悟了：知道不等於認識。

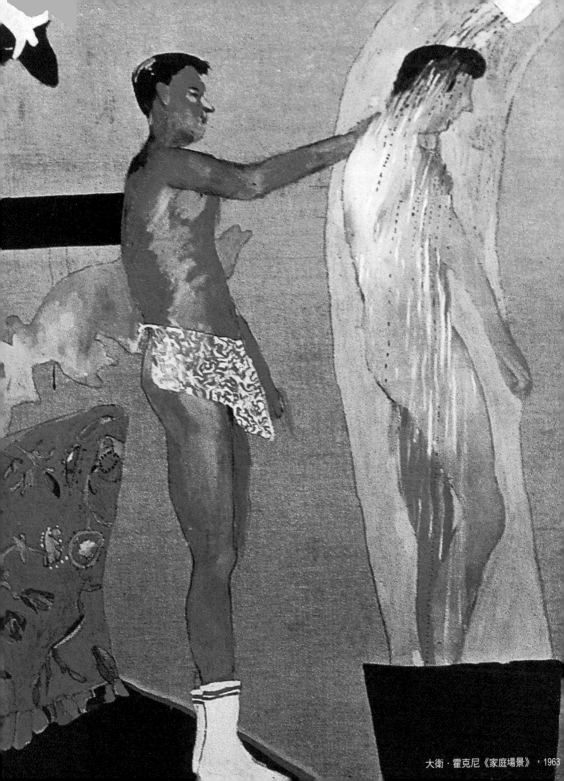

大衛・霍克尼《家庭場景》，1963

　　霍克尼也會開著快車，拿著花束去一棟公寓敲門，但是樓上的人不給開。霍克尼叫著朋友的名字，屋裡的一對男女只是默不作聲。女的站在窗邊的紗簾後，男子不安地坐在沙發上。叫喊聲撞在緊閉的大門上，憤憤地落在腳下。街上沒有行人，霍克尼只有離去。想來那個男子才是他要找的朋友。

　　霍克尼在紐約開展覽，在船上和朋友沐著海風聊天，那時應該是快樂的，但是也沒有見他咧著大嘴笑，只是靜靜地立在展覽廳（開幕前的展廳是寧靜的，等待開幕時的喧囂），端起個肩膀，雙手插在褲兜，一個人盯著自己的畫看，久久地端詳，像是尋找還存在的毛病，但是心底說不定是得意。一張張大畫就掛在牆上，等待明天亮相時刻的到來。更早的亮相當然是先在雜誌上和報紙上，自己的形象連同繪畫被報導。大約霍克尼是習慣的，也是寵辱不驚的，這是我的猜想。

　　紀錄片也還原了他的一些畫，例如《克拉克夫婦和帕西》。畫上的男女原型——克拉克夫婦都出現在紀錄片中，甚至還有那隻叫帕西的溫順的貓。真人真景漸漸演化成畫中的凝固形象，只是丈夫現在留著雖然不長卻很濃密的鬍子，而畫中的丈夫嘴上卻是乾乾淨淨的清爽；帕西也全然不理睬畫面上的自己，一副天真無辜的眼神四顧。盆中的花自然不是原花，陽光當然不是先前的陽光，這就是時間的痕跡，看似無，卻是有。是導演把畫中的人物重新找回來拍攝的嗎？真是難為。還原的畫都是非常有趣，其中有一位好像是某個美術館館長，長得矮矮胖胖，跟一些名畫家們混得很熟。霍克尼為他畫肖像，他就坐在寬大沙發上抽著煙，圓圓的臉上鏡片閃著光輝，看不清眼睛裡的表情。畫得真是像極了，連背景窗戶外的樓房都像，顯然是真實的場景，或者說複製了真實中存在的意味。因為並不是深度細緻的寫實，畫得很概括，也很有形式化的處理，虛實都是寧靜，寧靜裡有一些故作的呆板。模仿的場景裡只有人物抽煙的青煙繚繞，好像繪畫的局部突然變成了真實，這種精緻繪畫產生的變動曾經無數次出現在我

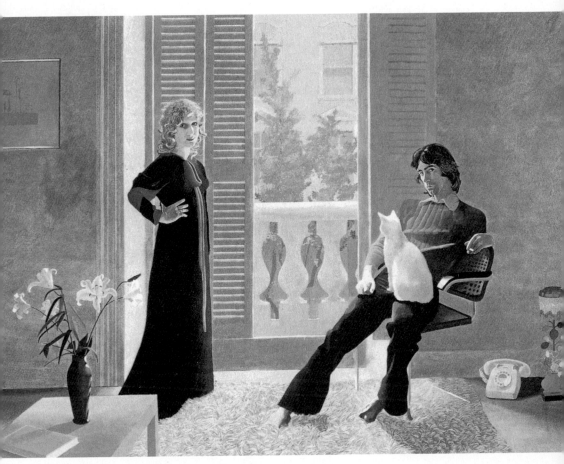

大衛・霍克尼，《克拉克夫婦與帕西》，1970—1971

的夢裡。但是，右邊朝著正中主人站立的一個男子，卻似乎是擺佈的結果，這裡暗示的是什麼呢？

也有霍克尼像常人一樣奔走在街上的鏡頭，其實街人可能並不知道這個人是誰，只是詫異地看著攝影師跟拍，拍這個看起來有些不同尋常的人。畫家是讓人看自己的畫，並不是看自己，就像是喜歡吃雞蛋，並不一定要拜訪老母雞。這只是個一般的道理，但是也有相反的理由：世人總是想要知道名人的逸事，隱私就更有被窺視的快樂。

總有炒作自己生活的畫家，一些藝術家們喜歡從畫前走到臺上，生活自覺不自覺也成了藝術或表演，就像德國的行為藝術家博伊禹斯藝術依賴行為，生活被納入到視野也就不奇怪，有意思的是以畫出名，也以言行出名的畫家，是不甘寂寞的表現。例如美國普普畫家安迪‧沃荷，也是同性戀，和文學家杜魯門‧卡波蒂（Truman Capote, 1924－1984）曾經魚雁頻傳，每日一封。照沃荷的說法是秘密訂婚十年，相互交換的信物是裸照。沃荷招搖過市的形象幾乎是家喻戶曉，相比之下，霍克尼的「怪」就自然率真了許多。

這些對我而言，多少有了一點體會：知道畫家的生活，就對他的畫有了另外一層感覺，另外一層理解。

霍克尼現在還活著，也接近 70 歲了。看網上刊登的晚年照片，平和安詳得讓人心生敬意，雖然最近他還聲稱，反對英國的禁煙運動，看來時間是磨平一切奇鋒怪芒的石碾。因此又讓我有一點體會——凡事凡人都不要著急下結論，等著看。

大衛・霍克尼，《比利・威爾德點燃了他的雪茄》，1982

16 超現實主義的哲學想像

超現實主義，幾乎快有一百年的歷史，無意識寫作、神秘詩歌、夢中的世界和佛洛伊德的潛意識成為超現實主義探索的內容，奇異性、無理性和偶然性成為繪畫關注的要點。為什麼畫家們會從對現實的反映轉變到尋求夢幻和現實之間的矛盾和對立？

超現實主義更多的是一個文學詩歌的運動，但是，畫家中有兩個人物，這兩個人物都不是超現實主義的最先鋒，卻有後來居上的影響。一個是西班牙畫家達利，一個是比利時畫家馬格利特（Rene Magritte）。達利荒誕，是有意識地畫無意識的想像和夢境，描繪現實事物複雜的夢境變形；馬格利特則是著迷於感覺和概念，以周圍的

馬格利特，《阿貢奈之戰》（*the Battle of the Argonne*），1964

馬格利特像

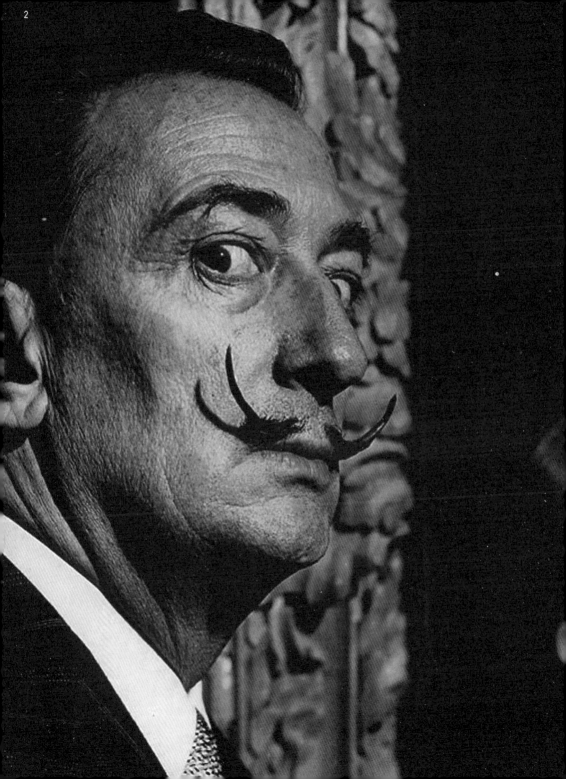

1. 達利表情特寫
2. 馬格利特，《這不是一隻煙斗》，1928－1929

Ceci n'est pas une pipe.

2

事物為藍本，對日常生活的場景並不作歪曲變形，而是把一些要素夢幻地併置在一起，形成令人疑惑的雙重視覺形象，創造出既熟悉又荒誕的空間，最終呈現出一種富於哲學意味的沉思，可以說是魔幻詩意的超現實主義吧。

我總是對這種有條不紊不帶感情色彩的哲理繪畫產生迷戀，例如《監聽房》裡的一隻佔據整個房間的巨大蘋果，好像一個神秘的宇宙，充塞在狹窄的空間裡。馬格利特自己認為，世界就是對常識的挑戰。因此，對於常識發動挑戰的，就是對現象進行改變，蘋果就不再是蘋果，而是具有某種象徵意味的東西。這蘋果充滿了神秘，為我們不能瞭解，但可能也是迂腐的、平庸的、普通的想像而已，也全在於觀者如何去看。但是馬格利特的想像以理性的難題為內容，企圖在視

覺上尋找基本觀念，讓繪畫變成了比較晦澀的哲學論文，並且顯示出一幅高深莫測的樣子。馬格利特曾自豪地說：「我覺得在我之前似乎還沒有誰思考過。」

傅柯（Michel Foucault）專門寫過一本小冊子，就叫《這不是一隻煙斗》，從社會學和文化學角度解讀馬格利特的繪畫。1984年我買過一本小冊子《GEB——一條永恆的金帶》，這本書曾經獲得普利茲大獎，作者道格拉斯·霍夫施塔特（Douglas R., Hofstadter）是一位數學家，從科學哲學的角度解讀馬格利特，與傅柯算是殊途同歸吧！書裡選了馬格利特兩張畫作插圖：一幅四周有花邊的畫面裡，上面畫著冒著煙的一隻煙斗，下面是一行花體法文：這不是一隻煙斗。「這」指的是什麼呢？煙斗還是畫？另外一張《兩件神秘的東西》，空中懸著一隻大煙斗，右邊有一張畫，仍然是《這不是一隻煙斗》那張畫。我們習慣於把二者作比照，把另外一隻煙斗看成是真實的，而實際上二者都是畫面的形象，就連那樣精心寫就的一行字，也不過是帶色的線條和斑塊。起碼，在不懂外文的人看來，就是如此的效果。

「這不是一隻煙斗」，廣告語般的口號精細地寫在煙斗的下方。表明馬格利特選擇了文字和圖像兩種語言作為工具，在視覺上來探討認識論。或許兩種語言之間，存在著溝通的可能性，或許語言本身和被語言所表述的對象之間，也有轉換的契機？其實，這不過只是一幅繪畫，畫面上有一隻畫出來的野薔薇木制煙斗，那麼如果言語的措辭嚴謹一些，說「這不是一隻真煙斗」，是否繪畫就失去了味道呢？

1-4 馬格利特，《壁畫組圖》，1953—1957

1

2

3

4

133

從照片上看馬格利特，有一些思想家的味道，卻也樸實，連笑容都顯得敦厚。不像達利那樣，只管裝神弄鬼地作秀。馬格利特的繪畫，並不是專門以觀念怪異取巧，也並不像達利以奇異怪誕的夢境駭人，而是探索一些可以被思考的、被明晰的思想。如同他的《壁畫組圖》，用戲劇性的手法剝離了事物現實的外表意義，而代之以自身的精神，卻又把這種觀看到的結果，重新投射到外在的世界中去，就像為什麼人們看到的現象同因此而形成的形象之間會如此奇特地脫節。或許，每個人都無法客觀地認知世界，而多少存在著強迫性妄想。就像我們看著《監聽房》裡那碩大的蘋果，絕非是亞當和夏娃偷吃的蘋果，也不是自然且美味可口的蘋果，更不是掉到牛頓頭上的蘋果。它以一種豐滿的膨脹充溢在房間裡，幾乎要造成我們的呼吸困難。

馬格利特的連續動作照

當思想閃耀著，面孔可以不見，《愛德華肖像》的手法，讓我想起得意忘形這個成語來。馬格利特是聰明的，採用了自己獨特的方法來處理自然的景象，讓觀看的人睜大了眼睛來觀察。令人迷惑不解的現象、形象之間奇異的搭配，造成無法解釋的深奧感，似乎又有所悟得。物質的合理性規律不再是繪畫的約束，閃電因此被凝固和石化，小鳥也變成了花崗石，雲團掉落在地面上，鑰匙意外地燃燒起來，長了尾巴的椅子，形狀像鷹的山峰，變成瓶子的胡蘿蔔，懸浮在大海上空岩石上的城堡，顛倒的魚頭美人魚（《集體發明》），逆向的思維貫穿在想像中，並且是性質相反的物質組合在一起，這就形成了奇異（《壯觀的妄想》，1961）或者搞笑（《李卡梅爾夫人》，1951）的形象。但是，卻是如此地具有說服力，讓我們認識到荒謬也是具有力量的。就如同伊西多勒·杜卡塞《瑪爾朵拉之歌》裡的詩句：「美得像……一架縫紉機和一把傘在手術臺上巧遇一樣。」或者說，像《李卡梅爾夫人》裡的折疊棺木依靠在躺椅上一樣。

1

2

1. 馬格利特，《監聽房》，1958

2. 馬格利特，《愛德華肖像》，1937

3. 藝術家雙面肖像，1965

3

1

2

1. 馬格利特裝置作品，《李卡梅爾夫人》，1967
2. 雅克—路易·大衛（Jacques-Louis David, 1748-1825），
 《李卡梅爾夫人》（*Madame Récamier*），1800
3. 馬格利特，《人類的處境》，1993

3

視覺的遊戲也成為幻覺式繪畫的一種方法，例如通過畫窗外的景色、畫布上的風景，也成為窗外景色的一部分。例如《人類的處境》（1993），窗前的畫架上面的風景畫與所畫窗外的風景成為一體，難分伯仲，但是實際上，二者都是畫面的圖畫，並無真實與繪畫之分。另外一張風景畫《進入景色的鑰匙》，窗戶上的玻璃破碎了，掉落的碎玻璃卻帶著窗外的風景，也是有異曲同工之妙。寫實的學院派手法，則不斷地增強著不真實的「真實性」。也許，窗子是一個很好的觀看處，呈現出思想的視覺所看到的世界。馬格利特還畫了《望遠鏡》（1963），畫面是半開半閉的窗戶，透過窗玻璃，我們似乎看到了窗外的現實——那飄動的朵朵白雲，寧靜的藍天和大海。但是，在窗戶打開的縫隙中，我們看到的卻是空空如也的黑色。難道這才是真正的現實？或許，我們只好把窗戶看做是幻覺的框架，而縫隙可能是精神的裂痕。二者都是恐懼與願望的表現，卻又真實地對立交織在現實中，切斷了日常事物存在的自然合理的內在因果邏輯關係。這種陌生和矛盾，超越了我們通常的視覺經驗和確信，讓我們陷入矛盾和疑惑中。

一個畫家總是有他熱衷的形象，馬格利特所創造的藍天白雲的海鷗也成為海報採用的圖形。一個畫家總是要用眼睛去觀察世界，觀看自己的畫面。因此，馬格利特喜歡描繪眼睛也就不奇怪了。馬格利特《錯誤的鏡子》（1928）的眼睛在觀看大自然的藍天和白雲的時候，成為一面錯誤的鏡子。美國的一家電視網曾經採用了他畫的一隻眼睛作為標誌。真實的空間和幻覺的空間，通過眼睛的觀看加以表現，但是這眼睛也會成為凝視觀眾的形象。《肖像》（1935）裡餐盤的火腿中心，有一隻睜大的眼睛，彷彿盯視著進餐者，進餐者面對著這樣一隻嚇人的眼睛，如何拿得起右邊放著的餐刀，去切割食用這片圓圓的火腿腸？

1

2

另外一個形象總是出現在馬格利特的世界中，那就是一個頭戴圓頂博士帽、身穿黑色外衣的不露面的神秘者。例如《不可複製》（1937）裡這個男人背對著觀眾站在鏡子前，但出現在鏡子裡的影像還是背面。或許我們可把它看做是馬格利特本人的寫照，因為馬格利特自己總是頭戴圓頂硬禮帽，身穿實業家穿的服裝，居住在布魯塞爾郊區的一棟整潔精巧的房子裡，過著一種體面安靜的生活。讓自己出現在自己想像的畫面中，被自己的幻想所激動，但是又永遠不露聲色，掩藏起自己真實的面目，大概是饒有興味的吧。此刻，這個直直站立的背影在曠野中沉靜地眺望著，黎明寂寞的天空上一彎弦月正在《小學教師》（也就是馬格利特吧）的頭頂。

1. 馬格利特，《錯誤的鏡子》，1928
2. 馬格利特，《望遠鏡》，1963
3. 馬格利特，《大家族》，1963
4. 馬格利特，《小學教師》，1945

關於勞申伯格的回憶

　　美國畫家羅伯特・勞申伯格（Robert Rauschenberg）20世紀80年代曾經在中國美術館舉辦個人展覽，這恐怕需要很強的公關能力，因為這是在中國美術館舉辦展覽的第一個美國現代藝術家。眾多的現成物靠在牆面，擺放在地上，讓美術館的館員們以為是廢棄物。我至今記得她們臉上露出的那種懷疑好笑的表情，要知道，那個時候人們對現代主義繪畫幾乎是一無所知。

　　勞申伯格那時 60 來歲，看上去卻像農夫一樣紅光滿面，有著美式的開朗和笑容，也帶有一點憨厚實在的神情。麥克筆瀟灑地揮寫，給大家在他的展覽畫冊上一一簽名。簽過名的冊子早就不知道被我塞到什麼地方去了，說明我對名人的簽名比較忽略。勞申伯格也作了許多絲網版畫，於是到中央美院來訪問，和版畫系的師生有交流。後來我的一個同班同學，就被勞申伯格網羅到美國去，到他的畫室打工，幫助印製版畫，勞申伯格只管簽名就是。

勞申伯格像

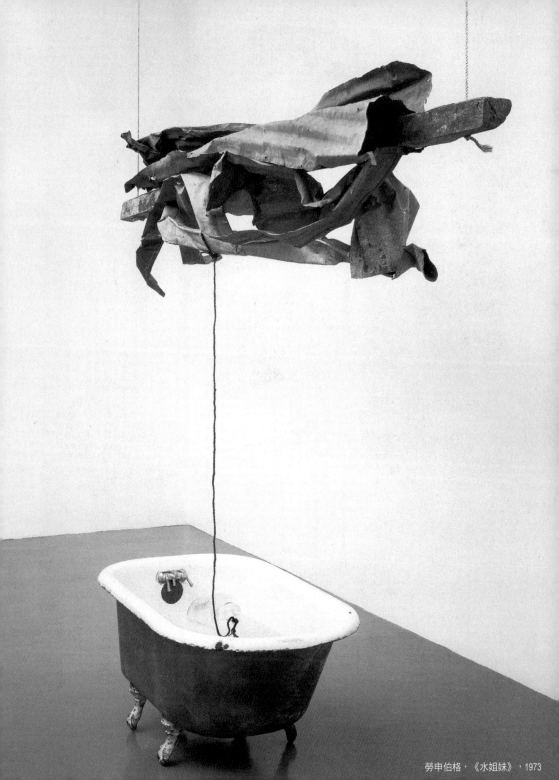

勞申伯格，《水姐妹》，1973

勞申伯格，《給阿波羅的禮物》，1959

　　有趣的是，勞申伯格是曾在包浩斯任教的約瑟夫·亞伯斯（Josef Albers）的學生，包浩斯被納粹關閉後亞伯斯就來到美國，在黑山學院繼續包浩斯的教育。亞伯斯是極少主義（極簡主意）畫派的重要人物，所以勞申伯格在離開學院時畫出了一系列他稱之為「過度敏感」的白色繪畫，隨後又是黑色的單色畫，然後又轉向他認為最棘手的紅色畫，逐漸發展到繪畫與現實物連接的所謂「結合繪畫」。這些結合物最初是與現實有一些關係的拼貼元素，如照片、印刷品或新聞簡報等，最終一發不可收拾地運用現成物：「一雙襪子與木材、釘子、松節油、油料和織物同樣適合於作畫。」達達式的拼貼技術並不算新奇，立體主義也採用實物拼貼，但是，只有勞申伯格實現了突破畫面的綜合性拼貼，而這種拼貼有一種經過努力的和諧——物品的差別實在是太大了。

　　如今，現實成了他的「調色板」，現實物或許能帶來這些物品背後的聯想，當它們被置放於非功利的環境中，又似乎獲得了新的語義和生命，就像掛在罐頭盒上的一隻懷錶，或帶著輪子的塗鴉門板，用鐵鏈拴著的一個破鐵桶。或許這也等同於寫實繪畫的功用，在古典的寫實繪畫中，帶來聯想的形象是描繪和模仿出來的，而現在，則是現實的直接形象。因此，勞申伯格的作品具有比抽象表現主義更廣泛的主題觀念。最具有視覺衝擊和思想力的是《床》（1955），因為床實在太具有象徵性，人的生命有三分之一的時光是在床上度過的。假若上帝保佑的話，最後也會躺在床上離開這個或許值得留戀的世界。枕頭、床單和被子都被勞申伯格拼綴成一幅結合性繪畫，並在上面噴灑飛濺了顏色，看上去像是一塊人類的墓碑，莊嚴而又慘烈地掛在美術館裡。

勞申伯格，《無題》，1959

1. 勞申伯格，《作品前自拍像》，1962

2. 勞申伯格，《床》，1955

3. 勞申伯格，《護身符》，綜合材料拼貼（油畫
 顏料、紙、木材、玻璃與金屬），1958

4. 勞申伯格，《組合文字》，1955—1959

2

3

4

　　勞申伯格最突出的作品，並且經常出現在美術史中的是《組合文字》（1959）——安哥拉山羊標本被套在橡膠輪胎中，這不過是Odalisk（1955—1958）的繼續：方木座上一隻被粗暴地插進木樁的枕頭，木樁上是貼著各種雜誌照片刷著顏色的木箱，木箱上昂然矗立著一隻白色的公雞，似乎是男性社會的紀念碑。這幾乎是一個裝置了，但是顏色處理得很協調，還是隱隱然露出傳統的功力。

　　子在川上曰：逝者如斯夫。離這些創作已經過去了近五十年，離初見勞申伯格也有二十多年了。此時，當我翻看勞申伯格的畫冊時，正躺在白色的床單上，床單像流水一樣形成了皺褶，當我起身，皺褶裡顯示出一個人體的形狀，這形狀是模糊的、朦朧的，宛若記憶裡人生的片段。現代世界的任何方面在原則上都值得藝術家們予以同樣的關注。這是勞申伯格給予的啟示，無疑在更加廣泛的意義上促進了美學思想的發展。但是我想說的是：廉頗老矣，尚能飯否？

1

2

1. 勞申伯格工作照，1962

2. 勞申伯格，《硬幣》，1976

18 藍色藍色，你無限的深遠

　　不知道從什麼時候起，我喜歡藍色，對此我沒有進一步的分析，似乎也找不到隱秘的或公開的理由。喜歡就是理由，現在的人們會這樣說。但是，在我的繪畫裡，藍色並不是時常出現的色彩。康丁斯基在《論藝術的精神》裡對藍色有具體的描述，而魯道夫・阿恩海姆（Rudolf Arnheim）則說藍色較為拘謹和遙遠，令人喜歡是因為與藍色的天空相似。藍色也被聖埃爾莫（Saint Elmo）設計工作室所採用，屋頂的藍燈使過道充滿了藍色的夢幻，並且指引人們從入口進入，就像守護聖徒埃爾莫在船桅頂熠熠發光，引導著水手們航行在蔚藍色的大海上。而法國畫家伊夫・克萊因（Yves Klein）索性就將藍色塗抹在通常置放在船頭的勝利女神上。

1

我所喜歡的藍，並不是通常人們看到的那種湖藍（雨後的晴空常常是這種顏色），湖藍太模糊，似乎色性不那麼肯定，略微帶有大氣的朦朧，雖然悠遠，但到底不夠清晰和深沉。我喜歡的是介於群青和鈷藍之間的藍，鈷藍比湖藍肯定了許多，也沉靜了許多，但還是有些淺顯，不夠沉著。群青有足夠的幽靜，不像普藍那麼沉悶，有孤寂的幽怨，但也略為透出一些深紫的感覺來。

在中國古代傳統的紋飾上，常常會出現近似群青的色彩，例如頤和園長廊的彩繪。因此，群青就帶有了古舊的感覺。其實就色彩本身講，它應當具有足夠的擴展意味，並非像紅或黃，帶有明顯可見的認知特性。

2

1. 聖埃爾莫工作室

2. 克萊因，《薩摩色雷斯的勝利女神》，1962

151

　　克萊因做過《活畫：藍色時代人體測量》——將三個女模特兒塗刷上藍色。這時的藍色接近天藍。伴隨著管弦樂隊的「單調交響樂」，模特兒通過各種動作，將身上的藍色印在牆上和地上的畫布上，藍色呈現著女性身體的特徵。但是還沒有真正創造出藍色的魅力，不過是藍色的汙跡而已。1957年在米蘭的納維格里奧畫廊展出了塗著單一藍色的作品，顏色塗在繃在畫框的畫布上，塗色的畫布可以被視為物體本身，懸掛在牆上，這種藍分外地接近我所喜歡的那種藍，只是比我感覺到的藍多了一點紫意，在普藍與群青之間，無以名之，卻變成了克萊因的專利，叫做「國際克萊因藍」。1958年在巴黎的伊里斯·克勒克畫廊，克萊因又舉辦「空無」的展覽，窗戶被塗上克萊因藍，室內卻空空如也，呈現出一種空無一物的虛無。有趣的是藝術家阿爾曼（Arman），兩年後在同一畫廊舉辦了相對概念的「充實」展，以大量的廢棄物堆放在展廳裡。

1

　　這還沒有完呢！阿爾曼是克萊因的好朋友，1962年克萊因作了《阿爾曼》，這是克萊因準備做一系列藝術家肖像的第一件，也是唯一用合成樹脂完成的作品。從真人身上翻下來的模型，一個大腿以下缺損的人體，被塗上「國際克萊因藍」並襯以金色的背景，這種藍色

1. 克萊因《阿爾曼》，1962
2. 克萊因《無題的單色藍》，1961

再塗在人體上，讓人體上的明暗消融在一起，在背景板金色的托映下，似乎有消失的感覺，並且從藍色中散發著一種微微的熱。紫色從藍色裡清逸出來，彷彿是潭水中一個魚兒翻身，濺起了一陣漣漪。細細地看，才可以看出人物臉上堅定而帶有笑意的表情，握著的雙拳是有力的，但是這力量被藍色多少消解了一些，與雙手平行的陰莖和睪丸因此用不著樹葉的遮擋，因為在藍色的夜幕掩護下，沒有絲毫性感地呆在那裡。如同身上任何一個不起眼的部位，是理所當然的存在。一切身體的轉折都柔化了，或許這是克萊因的期望，「無形的具象，以及精神獨立自主的解放」從藍色中張揚，卻被熠熠發光的金色所抑制，退隱到一種神秘莫測的虛無中。這是一首藍色的詩歌，卻寫在一個男人的身上……

克萊因也把他的「克萊因藍」塗在了維納斯身上。維納斯，一個幾乎在任何藝術院校都能夠找到的形象，一個藏身在任何古典雕塑集裡的女神。一個「現成品」，一個美麗的軀體，被塗上了夢幻的藍色。《藍色維納斯》也許表達了克萊因的觀念：充分實現繪畫三維性的西方藝術的堅固現實，不知何因可能會消失在形而上的天空裡。「無疑，正是借助顏色，我才一點一點熟悉了這種非物質的東西。」克萊因睜著他那雙藍色的眼睛說。深深悟得禪意「無」的概念的克萊因，也在這年結束了自己 34 歲的短暫人生，嚴重的心力衰竭讓克萊因像一顆彗星滑過

1

2

1. 查理斯・金尼弗，《月球漫步者之一》，1989

2. 克萊因，《無題》，1959

藍色夜空。就正如他所計畫的那樣，在他的計畫中，正好相反，他的雕像應該是金色的，被背景的克萊因藍所陪襯……

　　查理斯・金尼弗的抽象雕塑《月球漫步者之一》也帶有這樣的藍色，只是因為塗刷在青銅雕塑上，因此就更加的渾厚，宛若梵谷筆下的夜幕色彩。一個憂鬱的行走的詩人，莊嚴地行走在一個人的星球上，這的確是夠高雅的了。當我看到這件雕塑的時候，我在想，也許這就是克萊因？

19 無可言說還是值得言說

寫英國畫家大衛・霍克尼的文章〈不必著急下結論，等著看〉，實際成文於 2005 年夏天，修改後 2006 年 2 月 20 號投給《文薈》發表，不想看到 2005 年 2 月 20 號出版的美國《時代週刊》，居然也刊登了一篇關於霍克尼的文章，因為，霍克尼的展覽於 2005 年 2 月 26 日至 5 月 14 日在波士頓美術館展出。這是波士頓美術館首次專門展出霍克尼的肖像畫。頓時覺得這種時間的巧合太過精妙，也許暗示著冥冥中自有一種未知的東西存在，且不可言說。或者意味著：現在的霍克尼確實值得言說了！

《時代週刊》的文章題目是：Twilight of the Bad Boy（壞男孩的黃昏）。副標題說：霍克尼老了，並且更加英國派頭，但依舊是有些調皮。

配發的 20 世紀 60 年代的照片裡，霍克尼一幅學生的模樣，圓圓的腦袋，淺色的金髮長在頭頂上只是一層毛茸，表情的確有些頑

1

2

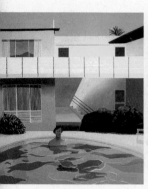

1. 霍克尼，《尼克的肖像》，1966
2. 霍克尼，《男子淋浴，在比佛利山莊》，1964

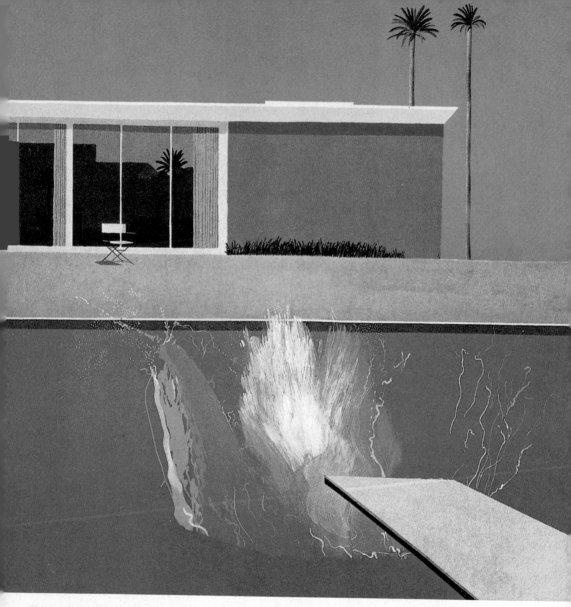

霍克尼，《大水花》，1976

皮，一幅醒目的黑邊圓框眼鏡直愣愣地掛在鼻樑上，顯得多少有些突兀，讓鏡框裡不大的眼睛分外鮮明，這幅眼鏡居然一直戴到70年代，是稚嫩到成熟的一個貫穿。一個有形的象徵，一個有意味的符號。但是晚年的眼鏡換成了細邊的金屬鏡，自然含蓄收斂了很多，這是不是也意味著一種內在的改變。

調皮指的是人還是畫？可能皆而有之。不循常規為不為怪。如果是，那麼霍克尼的繪畫多少有些不循常規，但是這種不循常規，在我看來，是適宜的，根據自然發展而來的，有敏銳的感覺，有時代的普普藝術風格的影響，並不過分，算不上作怪。

一個英國人在美國，居然找到了自己的興趣所在，值得深思。1961年完成在倫敦皇家美術學院學習的霍克尼來到美國，是曼哈頓的自由與挑戰刺激了他，居然把自己的金髮漂成白色，形成一個觸目的商標。三年之後，是洛杉磯和加利福尼亞吸引了他，啟發出他對當地風景和享樂主義生活的獨特感受。霍克尼說：「對畫風景來說，你需要相當瞭解這個地方，太陽從哪裡升起，將會怎樣的移動。」無處不在的陽光讓一切事物顯示出一種平板，草地花灑、棕櫚樹、游泳池成為生活快樂的物質尺度，呈現在畫面上是縱向的深度被縮減，色彩也趨於明亮。他的這種獨特風格擺明瞭是對生活的提煉，所謂形式是有審美內容的，在《大水花》裡也就得到了印證。

深度的空間沒有了，但是還有平面的層次。因為深度的空間也是一種感覺，我們看照片、看畫都是從二維的平面上去感知空間，因此空間只是一種幻覺，和真實無關。況且，你也並不追求深度空間的表達，而是專注橫向的距離和位置，平面之間的相互關係變成了要素。霍克尼很瞭解這一點，而且現實的形式總是被有秩序的眼睛發現，被很好地組織成視覺的表現。這視覺的形式表現就有著更深的意味，例如，這個世界本身也是越來越平面化，在忙碌的狂歡中失掉了精神的深度。

　　霍克尼喜歡對稱的形式，以及兩個人之間的空間距離。對稱是一個傳統的形式，在他的筆下有了新的含義，典雅的莊重沒有了，而是單純與平板，兩個人的物理距離傳達出一種心理距離的分離狀態，如同《克拉克夫婦和帕西》。霍克尼畫自己的父母——《我的父母》（1977）也採用了同樣的構圖，右邊的母親正襟危坐，正是克拉克妻子的位置，如同模特兒一樣僵硬著，似乎連腳踝都浮腫著，緊並著的腿從藍裙中伸出來，兩手合蓋在腿上。一頭白髮，略帶著笑意地看著兒子畫自己。母親是個家庭婦女，養大五個孩子不容易。畫面正中不再是打開的陽臺門，卻是站立著一個綠色的櫃櫥，櫃櫥上端立著一個花瓶、一個鏡架，規規矩矩得像兩個老人，右邊的父親側身坐著，低著頭看著報紙。看報好，因此就避免了母親那樣的拘謹，讀報的神情亦好，緊皺著眉眼，是專注的閱讀，一雙腳跟有些繃著勁地抬起，霍克尼畫出了父親的神氣。父親是個會計事務所的職員，也能畫些小畫，說不定這個小小的愛好，就影響了霍克尼的志向也未可知。

　　上篇文章提到了沃荷，拿他來和霍克尼作比較，沒想到兩個人居然是朋友，《時代週刊》刊登的黑白照片裡，兩個人面對面看著，惺惺相惜的樣子，但是從面孔上看，也多少印證了我的感覺——兩個人到底是不同，和華麗的沃荷相比，霍克尼顯得樸實而憨厚，就如同臉上的黑邊眼鏡，遠沒有沃荷金邊眼鏡的輕盈時髦。兩人好是好，霍克尼自己可不願意像沃荷那樣，隨便被歸類為普普畫家。

　　沃荷畫名人，如瑪麗蓮·夢露、甘迺迪夫人、毛澤東；霍克尼畫老朋友和熟人，並不接受委託，而且主要畫男人，裸體、背身的男人，在浴室裡的男人，在泳池中的男人，曬成棕黃色皮膚的男人。就像《皮特從尼克的泳池出來》（1966），叫皮特的裸體男子背影就在畫面正中，頭卻轉向右側，是那個叫尼克的男子在右邊的

霍克尼，《鏡中的自畫像》，2003

霍克尼,《陽光浴者》,1966

畫面外嗎？藍色池水的粼粼波光被畫成了實實在在的婉轉曲線，十分圖案化和裝飾化，連落地窗上的反光也都變成明確的斜線，虛因此變成了實，感覺也無可逃遁地具體起來，只有繪畫中的人物總是曖昧著，挑逗著人們的想像。

霍克尼2005年68歲。一頭金髮變成了灰色，看上去像一個慈祥的老紳士，但是還沒有到「廉頗老矣，尚能飯否」的地步，還在努力地折騰，不斷變法，來使自己的藝術顯得清新，真是「圓潤了，但是並不柔軟」。他新近的畫和照片拼貼可以看做是暗示與比喻的典範，顯示著時空與觀看的方式，不斷成就他今天的繪畫地位，他的畫在拍賣會上可以賣到兩百萬的價格，商業上也是很成功了。2005 年 2 月 26 號在波士頓美術館有一個大型的霍克尼肖像繪畫展，150 幅作品包括了各種手法的嘗試，是霍克尼繪畫展示的盛典。英國方面也給了他藝術的最高榮譽稱號，據說，這種榮譽稱號只頒發給文學藝術界的傑出人士，全球有60多位獲獎，霍克尼躋身其中，可以滿意了。

1　　　　　　　　　2　　　　　　　　　3

1-5 霍克尼不同時期照片

　　還有什麼不滿意呢？有不滿意。英國政府將要在2008年禁止在一切工作空間和大多數公共場所抽煙，這讓霍克尼心生煩惱。他會反問：「你知道不知道希特勒不抽煙？」這個反問可是有些沒道理。他又說：「無論你抽不抽煙，死亡總是在等待你。」

　　那是當然，無論你做什麼或者不做什麼，死亡都會等著你。但是抽煙加速一些人的死亡，抽煙有可能患上肺癌，都是不爭的事實。向大牌煙草公司索賠的官司已經有很多了。

　　但是對像霍克尼這樣的一些人而言，覺得少活幾天而寧肯多抽幾口煙是划算的。趨利性的自然選擇是人類的本能，雖然各自選擇的結果也許相反。因此任何結論都是個人的或者是針對個人的，還是那句話，不要輕易地對別人、別的事情下結論，等著看。

4　　　　　　　　　5

20 在奧賽結識了庫爾貝

奧賽博物館裡一層靠塞納河一邊的側廳有寫實主義畫家居斯塔夫·庫爾貝（Gustave Courbet）的幾張大畫，上次沒有來得及看，曾經十分的遺憾。庫爾貝（1819—1877）被美譽為現實主義之父，只是因為他創作出了更多的繪畫，生動地記錄了近代生活，油畫的顏料具有質感，令人信服地再現現實的物象，幾乎可以看做是直率的現實主義聲明。這直率其實是庫爾貝的性格，與現實主義的主張並無太大干係。有幾張畫，讓我看到了庫爾貝的另一面，大畫《畫室》赫然在目。當年（1855），庫爾貝在萬國博覽會上另搭棚子展出他的這張備受爭議的作品。在《畫室》裡，似乎集中了繪畫的不同種類：動物、靜物、裸體、肖像和群像，還有風景——畫家在中心畫著風景，形形色色的人包圍著他，擺著姿勢，從貧窮的鄉下人到穿著漂亮的城裡人，提供的是一個社會的樣本；從畫架旁吃奶的嬰兒到戴著鏟形帽的掘墓人，代表著人生的所有階段。這些人都是庫爾貝認識的真人，其中有詩人兼批評家波特萊爾、哲學家普魯東等。最後形成的卻是

「現實的寓言」。引人注目的是站在畫中庫爾貝後面的裸體女模特兒，據說是根據照片畫成，是形象化的「繆斯」，擬人化的「真」的形象。毫無疑問，這是庫爾貝繪畫觀念與風格的總結作品。

1. 庫爾貝像，1887
2. 庫爾貝，《畫室》，1855

2

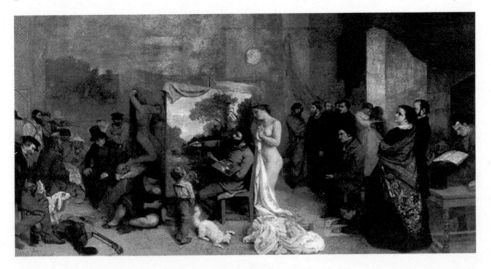

　　旁邊是自畫像《受傷的男人》，再邊上是那張也很著名的《兩裸女》，交叉著腿睡在一起的兩個裸女，豐腴的肉感和質感被油畫顏料的特質表現得淋漓盡致，不容你不動心，傳達出十足的性感。這會不會是同性戀情的描繪？或被引為雙性的暗示？其實也可以暗自猜度。但是在輿論中它也被議論為情色的，似乎可以嗅得到潮濕的身體氣息。旁邊陳列了一幅女性中下段的寫生，名字叫做《世界的起源》，陰部畫得鄭重其事，有著實在的精彩，因為寫實，所以不免顯得更加色情，散發著溫熱的肉體氣息。這幅畫也很少見到畫冊收入，據說20世紀80年代才被允許公開展示。展示的時候蒙上了一塊布，揭開看的人就會有偷窺的感覺。現在當然是不會了，站在畫面前的一對情侶看了，相對會心一笑，表情還是有些尷尬和羞澀。有的人就站得遠遠地觀看。哎，庫爾貝真是把女性的器官當做人臉來畫，卻也畫出了自己的表情和性格，這一份百無禁忌的真實與坦誠（或者用坦裎更準確些）不容易有。相比於庫爾貝直陳式的「色情」，布格柔婉轉的色情算什麼呢？因為這赤裸裸的色情，卻分外地顯露著真誠，倒讓那遮遮掩掩的色情，顯得分外地矯情。

從奧賽出來，太陽依舊毒辣。走過大橋看滾滾流倘著的塞納河。河堤上躺著幾乎全裸的男男女女，喜歡被熱辣辣地暴曬，唯獨遮住了被庫爾貝畫的那一塊，想起了150年後的菲力浦‧哈里斯（Philip Harris）所繪《淺溪中的兩個人》，卻是把沙灘躺著的男人畫成裸體，赤裸裸地暴露著那一處，相反，女人卻是穿著裙衣褲躺在旁邊。這種遮掩與暴露的區別饒是讓人深思。

據報載，巴黎市政府居然真的在塞納河邊開闢了一塊地方，鋪上沙子，人為地製造一塊沙灘，引來眾多的市民，半躺半坐在人造沙灘上，半裸著沐浴巴黎的陽光，幻想自己是在陽光沙灘的地中海邊。

在蒙特勒附近的什雍城堡，建築在湖岸邊的大岩石上。據說羅馬帝國時期就築有碉堡，後經錫昂主教營建城堡，薩伏伊歷代公爵又陸續擴建整修而成。1536年，伯爾尼與薩伏伊作戰，三天後佔領了城堡。而關在裡面六年的日內瓦人佛朗索瓦‧德‧博尼瓦（François de Bonivard, 1493-1570）亦始得解放。1816年英國詩人拜倫（George Gordon Byron）與雪萊（Percy Bysshe Shelley）同遊萊蒙湖，聽到這個

庫爾貝，《什雍城堡》，1874

1

2

3

1-3 庫爾貝風景繪畫作品

庫爾貝，《抽煙斗的人》

故事後，寫下了膾炙人口的敘事長詩《什雍的獄囚》（*The Prisoner of Chillon*）。

在日內瓦藝術與歷史博物館，意外地看到庫爾貝的一幅油畫寫生，畫的是什雍城堡。畫本身並非一流，比起庫爾貝的其他作品，頗顯僵硬死板，但是大體效果的把握，功力猶在。我曾參觀什雍城堡，正是接近黃昏時分，遠處的城堡被陽光照得通亮，周圍山巒深暗，中部的遠山猶有白雪如痕，藍天無雲，平板得不像庫爾貝的風格。只是畫右的湖岸不似今日的人工，自然地崎嶇而富庫爾貝筆調的變化。我畫的《什雍城堡》，在一片水光天色之中。此畫後來被一位住日內瓦的朋友收藏。

曾在庫爾貝的一本畫冊裡，看到了他在1874年畫的什雍城堡，不同於我在日內瓦藝術與歷史博物館看到的那張。在這張裡，城堡成為中景中的主要描寫對象，周圍的山低矮而普通，城堡邊的堤岸是常見的簡單平凡的坡岸，全然沒有現在已經相當人工化的修整痕跡，更沒有列車軌道線杆電路這些現代產物，讓我看到了 19 世紀城堡周圍的自然環境景象，但坡岸又不像博物館那張色彩變化豐富，畫得更加概括，畫面色調明快輕鬆。庫爾貝的特長在林間風景，這種開闊的淺色調風景其實並不利於他厚重風格的發揮。那麼，是什麼吸引了庫爾貝一再地描繪什雍城堡呢？

21 時間改變了藝術品

　　敦煌大展於 2008 年 2 月到 3 月在北京中國美術館舉行，二十多年前我曾經遠赴新疆敦煌去朝拜，現在看到的是臨摹品，研究人員的臨摹和藝術家的臨摹是有區別的，可以看得到藝術家在色彩與筆觸上的個人發揮，而研究者則盡可能地追摹眼前的真實。但是，我們知道敦煌壁畫的色彩最初是鮮豔的，經過歲月時間的氧化，色彩變得沉穩了，有的色彩則改變了模樣，例如人物臉上的黑色最初是一種堊白。但是，我們都覺得現在的顏色好看。時間改變了藝術品，到底哪一個時期的色彩是藝術的真實呢？

　　並非所有的藝術品都能夠保持原初的狀態，或許，這種變化也是現代藝術應當考慮的一點。有的人想要藝術品永恆，佐倫·倫納德製作的《奇異的水果》（致大衛，1992—1997）由302個香蕉皮、柚子皮、檸檬皮和桔子皮組成，散落在展廳的地面，水果被吃掉後，倫

杜安·漢森，《曬日光浴的女人》，1971　　　　約瑟夫·博伊禹斯，《脂肪電池》，1963

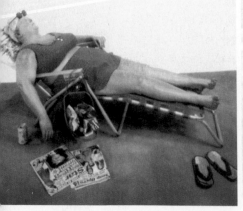

1-4 諾貝爾和韋伯斯特，垃圾系列作品

1 2

3 4

納德用線、鐵絲和拉鏈幾口子把這些水果縫合。「當我意識到它是一件雕塑時，我又和保管員一起工作了一段時間，以嘗試尋找一種保存的方法。但最終決定這件作品應當消亡，事實上作品的靈魂在於說明人生是短暫與脆弱的，它將衰退。」「我更希望它是永久的，而它卻隨時衰退，直到最終成為有扣子和拉鏈的小土堆。」

　　杜安・漢森（Duane Hanson）的《曬日光浴的女人》（1971）讓我想起了電影《狗日子》裡的鏡頭。那種中產階級無所事事的生活場景，如同死掉一般地仰躺在躺椅上。如今這件作品中的女人身上的深

藍色與紅色圓點的緊身浴衣已經破碎，身邊的雜誌也已經發黃，蛇紋包破舊了，作品失去了原有的新鮮感和衝擊力。因此，維斯沃斯·阿斯紐姆博物館決定尋找同時期的材料重新製作泳衣和其他替代品。但是設想一下，如果我們任其破碎和脫落，是不是會有一件更有意義的新作品出現呢？我覺得這是大有可能的事情。因此，藝術家應當把這個因素考慮在裡面。漢森的《超級市場，小姐》（1970）在 10 年後被藝術家本人進行粉刷，並在1995年再次建議根據「她」目前的年齡重新粉刷，並建議用新產品來取代她小車裡的物品，這又是一種新的藝術創造了。諾貝爾與韋伯斯特（Tim Noble and Sue Webster）兩人分別將自己儲存幾個月的白色垃圾精心堆積，利用燈光照射在牆上，形成了背靠背憧憬著的兩個戀人，這種用垃圾投影的方式隨後在系列作品中得到盡情的發揮。原來美好竟也可以用醜陋加以營造，同時這種美好也因為垃圾的腐敗與易朽變得虛幻起來。

也許，一個當代藝術非常特殊的問題就是——它對於時間和無限性的態度。當代藝術不能用時間這個詞，以及審美這個詞來定義。所有易損的材料都提出了時間性這個詞，就像艾未未的《神話》，在卡塞爾的一陣風裡倒在了地上，而在地上形成了一個起伏有致的優美的破損形狀。艾未未是聰明的，連忙聲稱這就是作品最好的演化。我只是不知道，展覽完後，這些破舊門板窗戶都去了哪裡？

約瑟夫·博伊烏斯，《脂肪椅子》，1963

　　一位中國女藝術家在德國舉辦展覽的時候，將盛開的玫瑰花陳列於展覽廳。隨著時間的流逝，到展覽結束時，玫瑰花已經凋謝了，這從盛開到凋謝的過程就成為作品的一個整體，這個作品也是無法保存的，只可以被複製。我的另一個校友徐冰，曾經做過一個裝置藝術——玻璃櫃裡的似乎有文字的麻點紙（這麻點就是蠶籽），在展覽過程中，麻點逐漸孵化成蠶，在紙上留下了一些形同文字的孔眼破痕，這都是利用時間的藝術巧思。

　　阿姆斯特丹市立博物館（Stedelijk Museum Amsterdam）在1977年夏天展出博伊烏斯的《脂肪椅子》（1963），聚光燈照射著這件作品，已經腐爛的動物脂肪開始融化，流淌到四處，使得蓋在上面的毡子和本來就破碎的紙板盒骯髒而油膩。當樹脂玻璃容器被打開後，散發出一種嚇人的味道。博物館只好用甘油油脂、亞麻油和蜂蠟混合劑來代替動物脂肪，複製博伊烏斯的這件作品。當時，博伊烏斯還活著，他會對自己作品的變化和複製怎麼看呢？

　　一切物質形態的藝術都是有生命的，藝術的材料有永恆也有短暫，這個為藝術家所考慮嗎？現在的藝術材料有的甚至不如油畫布上的顏色保持得長久，而短暫也被藝術家們作為藝術表現的一個重要因素。只可以被複製，不可以被保存，藝術品就成為一種概念而存在。有的轟然解體，有的隨風消失，有的展出完畢即被清掃乾淨，有的只作為照片而存留。藝術指向了藝術過程，而非結果。

約瑟夫‧博伊禹斯，《激浪派物品》，1962

在當代藝術中，一個規則剛剛形成就肯定有人想要打破。為打破規則而打破規則，成為藝術追求新奇的一種行為模式，也促發了更多的風格和規則出來，以至於規則再也沒有辦法形成一個公認的標準。當人們為一張畫感到珍貴的時候，杜象拿了一個小便盆出來，小便盆到處都有，不值得珍藏，但是最終經過杜象允許的複製品，那個丟失了的小便盆的複製品被收藏起來，仍然難逃藝術珍品的宿命。1993年，格魯吉亞藝術家艾夫德‧特爾－厄賈尼亞（Avdei Ter-Oganyan）先打破然後用膠水黏結修復了一個廢棄不用的杜象式小便盆，使人想起杜象作品隨時間改變的特性。或者，打碎之後的修復裂痕證明著修復的錯誤，因為一切物品包括藝術品都是脆弱的，而時間則是永恆、堅定，無動於衷地存在於天地之間。

巴比松，浪漫風景的同義詞

巴比松畫派是法國主要的浪漫主義風景畫派，對大自然作一種浪漫主義的解釋，其中也隱含了現實主義的浪漫情懷，田園生活的簡樸和崇高成為描繪的主題。楓丹白露附近的這一塊鄉村，成了畫家們寄託情懷的地方。盧梭（Theodore Rousseau）、米勒（Jean-Franois Millet）、柯洛（Jean-Baptiste-Camille Corot）等在此地所作的風景畫，充滿了一種牧歌式的情調，這種情調當然在印象派中是難以尋覓的。雖然色光並不是巴比松畫派的追求，走向室外寫生，卻為後面印象派的產生埋下了伏筆。風景畫的傳統在法國開始了一種新的局面，首先要歸功於巴比松畫派。

1

1-2 巴比松鎮風景

3. 巴比松街邊的印象派圖案服裝商店

2

3

米勒，《剪羊毛的女人》，1852－1853

　　醉心於巴比松繪畫裡存在的一種難解的情調，崇拜也是自然的事情。在汽車路過楓丹白露的時候，路旁的標誌牌寫著「巴比松」的字樣，吸引了我決定前往。

　　巴比松在巴黎南郊約 50 公里處，楓丹白露森林的入口。兩旁的風景已經難以覓到在巴比松繪畫裡看到的景像。巴比松和其他地方相比並無大異，只有森林，還留有一絲從巴比松畫裡吹來的涼意。汽車來到巴比松的小鎮上，停好車，沿著不寬的老街散步。小街上的遊客並不多，街的兩邊是小商店，主要是畫店和酒館。陣列在牆上和櫥窗裡的大多數是裝飾性油畫，看上去簡單，重複性強，也有一些寫實的繪畫和雕塑。巴比松的名聲，吸引了慕名而來的遊客，當然也吸引了一批畫商和畫家在這裡建店售畫。整條街上洋溢著一種通俗藝術的氣息，巴比松畫家們當年風塵僕僕地在鄉間作畫的情景不再重現。藤本植物在街邊的電線杆上攀緣著，綠葉包裹了整個電線杆，像是一個綠色的裝置。一家畫廊的門內側牆上掛著小丑般的木雕像。一些牆面上鑲著某某畫家的銘牌和石碑，也被街邊的酒館作為招攬，還有誰會在酒桌上講述巴比松畫家們寫生的快樂和疲憊？

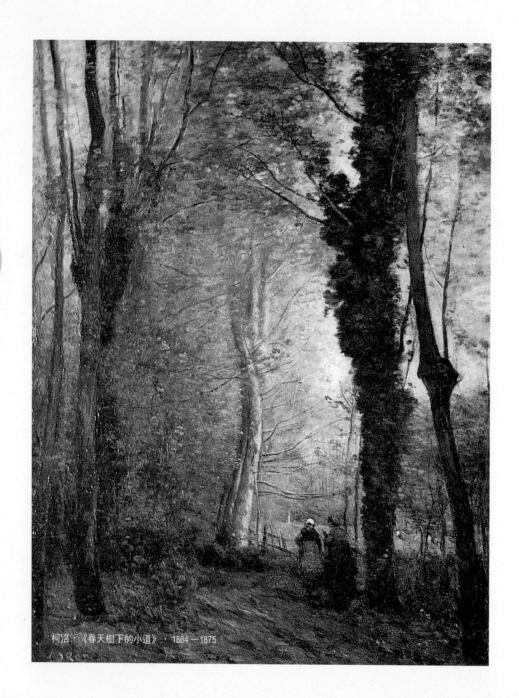

柯洛：《春天樹下的小道》，1864－1875

巴比松鎮米勒故居

　　街面上有一家印象派服裝店，把印象派的畫印在了衣服上作為圖案，梵谷、莫內的名畫可以穿在身上招搖過市，還有各種各樣的印象派繪畫的領帶。朋友開玩笑說，我可以買一打回去，上課的時候，講到印象派的誰，就可以戴著有他繪畫的領帶上講臺。這的確是一個好主意。

　　當年畫家們居住的客棧「Ganne」已經成為巴比松的博物館，記載著當年曾經有的盛況。不知道當年柯洛住在哪裡？是柯洛讓巴比松的景色擁有了一種音樂般的詩意——總是彌漫著灰綠色的畫面，彷彿充滿了空氣的流動，樹叢在輕風中如絨毛般飛揚，吟詠著絮語悄言，陽光是輕漫柔和的，不肯明媚得炫目。是春天的早上和黃昏，色彩是恬靜的，彷彿罩上了一層如紗的薄霧。在風景裡的小路上會出現小小的農家少女，頭上紅色的頭巾是畫面中唯一鮮亮的顏色。樹林的後面是一片湖水，這湖水在巴比松的哪裡呢？

在離開街面的一處房屋前看到了盧梭的故居，盧梭是移居巴比松最早的畫家（1848），也可以說是巴比松畫派的領袖了。似乎是家境比較好，看上去房子也比米勒的故居好，兩個人關係不錯，為了資助米勒，盧梭曾經以他人的名義用四千法郎買過米勒的一張畫，這是米勒生前賣畫的最高價錢了。

米勒的故居緊挨著街邊，側面的牆上有牌子。看上去是比較老舊的房子，普通人家的樣子，明顯不如莫內的故居。灰藍綠色的木窗緊閉著，不知道裡面住著人還是被開闢成了紀念館？側面的門也緊閉著，牆上爬滿了五彩地錦。米勒的繪畫充滿了對田園生活的歌頌，對普通勞動者的描繪充滿真摯的感情，曾經在20世紀80年代對中國繪畫產生了極大的影響，超越了民族與國家，人類共同情感也超越了時空的局限。雖然他在中國的影響多少歸結於一種普羅大眾藝術的主張，但是在更大的背景下，也許是我們對米勒的一種誤讀。人道的精神可以被看做是道德的標準？以此看來，也許看小了米勒。站在他的門口，不得其門而入，但是在心裡對他的謙遜和真誠充滿敬意。彷彿看到在黃昏的暮色裡，就像他素描裡畫的農夫一樣，米勒微駝著，背著畫夾徐徐歸來。

1

2

1. 米勒，《春》，1873

2. 柯洛，《蒙特楓丹的記憶》，1864

3. 盧梭，《風景》，1848—1849

4. 米勒，《晚鐘》，1857—1859

3

4

23 隔著世紀看哥雅，回過頭看查普曼兄弟

在綿綿的細雨中走到柏林老美術館（Alte National Galerie）。看到從門口排著長長隊伍，頂著花花綠綠的雨傘，綿延到靠近大街的長廊。所有的人都是來參觀7月13號推出的西班牙 18—19 世紀畫家法蘭西斯科‧哥雅（Francisco Jose de Goyay Luvientes）的畫展。細雨淋濕了草地上的青銅雕像，博物館的頂上飄揚著紅色的展覽旗幟，甚至在聯邦議會大廈的上面都可以看到。陰沉的天氣卻並不能打消人們的熱情，工作人員甚至拿來了椅子讓年老的人坐著排隊。

畫展的主題是《哥雅：現代先知》，展出哥雅的 60 幅繪畫。一個西班牙畫家為什麼會引起人們如此大的興趣？連館長莫里茨都感到意外，只是解釋為哥雅繪畫中的抽象恐怖的表現，能夠與人們觀看恐怖電影的嗜好吻合。這種解釋有些牽強了。為什麼要說他是一個現代的先知？如果說是一個商業性的看點，也算是一個很有學術角度的定位，不也間接說明了德國人的藝術鑒賞品味？也許，在哥雅繪畫裡表現出來的帶啟示性的巫師和雙面鬼，對於經歷過表現主義的德國人，總是會找到內心的共鳴。而且，這年恰值德國表現主義 60 周年，在德國國家美術館裡，正有一個大型的回顧展與哥雅畫展遙相呼應。

哥雅的確是一個值得關注的畫家，在西班牙繪畫歷史中，這是一個鼎足人物，在世界繪畫史中也地位特別。其繪畫題材的廣泛與轉折，令人深思。因此，

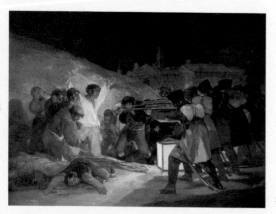

哥雅，《1808年5月3日的屠殺》，1814

哥雅，《自畫像》，1815

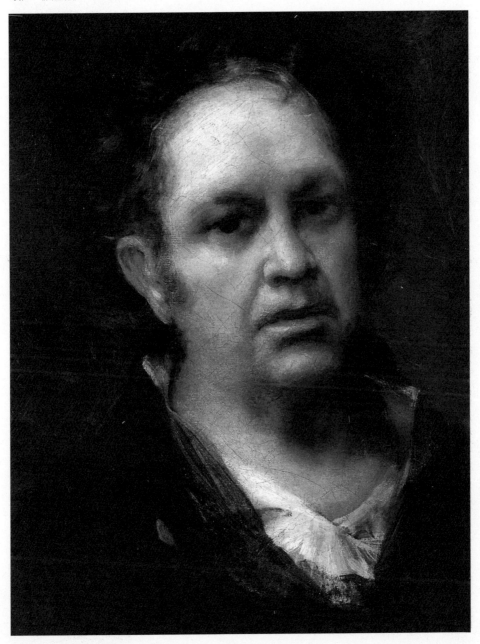

有評論說哥雅的創作歷程是從最絢麗淺表的生活（例如宮廷貴族宴飲生活）向最深最黑暗的內心的一次冒險旅行。而且，這種轉變太過突然，大約從1792年開始，哥雅的作品發生了180度大轉變，主題上專注於無情的諷刺與揭露，並描繪了罪人在地獄中的種種慘狀，田園風光一下子變成了令人毛骨悚然的噩夢——女巫從吊死的屍體口中盜取牙齒，不幸的戰俘被當眾肢解、砍頭。《戰爭的災難》成為哥雅最著名的一套銅版組畫，一組宣言性的作品，因為他對戰爭的殘酷和野蠻的描繪是如此真切而且令人髮指，作品在哥雅有生之年從未出版過，直到他去世三十多年後才公之於世。這是第一個摒棄了戰爭的浪漫和騎士風度表現的畫家，導致後來的畫家們都通過他的眼睛來觀看戰爭。據說畢卡索畫《格爾尼卡》時，也著力研究過哥雅的這套銅版畫。最近有研究說哥雅之所以能夠突變，生動地畫出這樣的場景，來源於他的神經受到顏料鉻的毒害。我是不太相信這樣的結論，顏料的毒害不會讓一個畫家專注於一個題材的描寫。哥雅著名的《1808年5月3日的屠殺》記錄了拿破崙軍隊入侵西班牙後進行屠殺的血腥場面，預示了

9

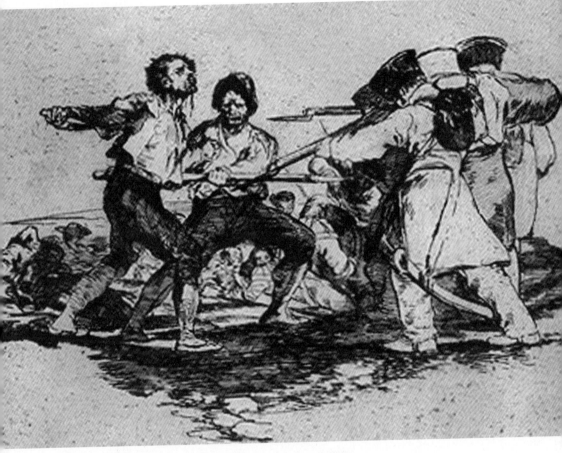

1-9 哥雅，《戰爭的災難》組畫，1792

人類本性的殘忍和陰暗，從這種場面的描繪中展示了道德的虛無感。在此基礎上進一步創作出揭露人性可怕的《薩徒爾食子》。

　　曾經在韓國首爾（當時還叫漢城）一家美術館觀看了正好在那裡展出的哥雅的銅版畫《戰爭的災禍》。其間流露出的思維囈語和想像的怪異，也讓法國哲學家傅柯注目（《瘋癲與文明》）。《戰爭的災難》有 80 幅，長長地展開在很大的展廳。陪同的導遊小姐不懂美術，但是也對哥雅的畫發生了興趣，於是我就擔負解說的義務。我在大學時代就對哥雅產生了極為濃厚的興趣，也在於他那奇異的主題與形象。在那個時代，無疑是對古典主義理性的自然反抗，是對內心表現的深度挖掘。由此，哥雅所形成的美學指向對浪漫主義、印象主義、表現主義和超現實主義都有重要的啟發。

查普曼兄弟，《死亡 1》，2003

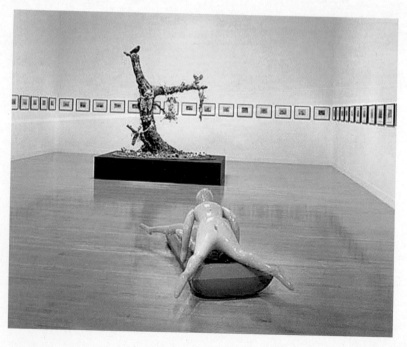

查普曼兄弟作品

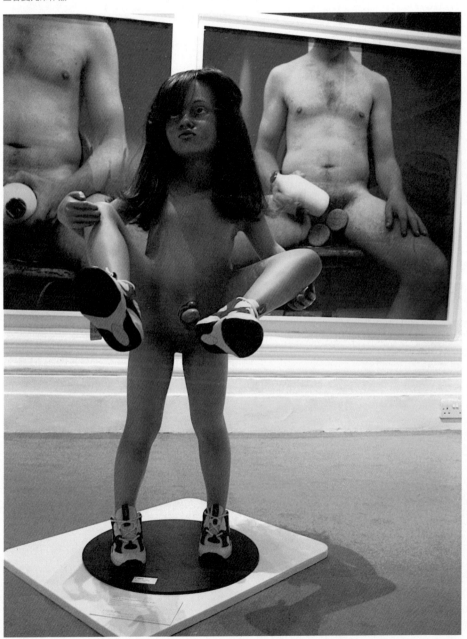

在紐約布魯克林藝術博物館舉辦的展覽「感覺」中，查普曼兄弟（Jake and Dinos Chapman）的《與死亡對抗的偉大行動》就是受哥雅《戰爭的災難》的啟發。他們將商店用的塑膠模特兒複製成仿真的被肢解的身體，殘斷掛在樹枝上，重現了哥雅版畫中表現的場面，且更為恐怖和刺激，直接刺激觀者的感官。「我們要讓人們看這些東西，我們要將戰爭的恐怖轉變成為三維的精確表達。保存哥雅作品中人體在地獄中的美。」然而，這種「美」是人們通常無法忍受的。

到了《性 2003》，兄弟兩個變本加厲，還是那棵青銅澆鑄的枯樹，但是肢解的屍體已經變成了殘骸與骷髏，爬滿各種蛆蟲生物，令人毛髮直豎。兄弟倆倒很誠實，說就是要讓人們覺得噁心。同時，查普曼兄弟把這 80 張哥雅的銅版畫進行塗鴉再創作，這 80 張原作是 1937 年西班牙戰爭期間從哥雅的原作上印出的，花了查普曼兄弟的 50 萬英鎊。而這個數目是大收藏家薩奇（Charles Saatchi）購買他們的作品《地獄》的數目，《地獄》塑造了 5000 個一寸大小的玩具士兵在相互殘殺。這個作品在 2000 年皇家藝術學會秋季最重要的展覽「末日的啟示：當代藝術中的美麗與恐怖」中展出，展覽的策劃諾曼·羅森索（Norman Rosenthal）說：「我著實驚愕於這件作品，它具有不可思議的美，它顯示了這兩個年輕藝術家非凡的想像力，……」針對題目「美麗與恐怖」的關係，他又說：「美在藝術中一直是個問題，什麼是美？看到它時我們會辨認出它，但是在某種意義上，恐怖的也可以是美的。」「因為某種東西而感到驚奇也是美的一部分。」這其實顛覆了傳統對於美的概念。

查普曼兄弟的作品可能是令人震驚的，但是把這種震驚說成是美麗的，恐怕定義還是太過寬泛，雖然美的概念也是承上啟下的。兄弟二人把哥雅原作上的受害人形象塗改成豬頭魔怪和卡通小丑的面孔，在牛津現代藝術館首次展出，引起公眾的一片譁然，批評家也指責他們褻瀆了大師。或許，這就是一種 21 世紀的荒誕性解構吧，哥雅的

畫成為查普曼兄弟的歷史文本，而哥雅成為查普曼兄弟的美學淵源，形成的卻是當代西方黑色文化的「震驚美學」，總是唯恐語不驚人誓不休。

可以慶倖的是，《戰爭的災難》也能夠移師到中國來展出。2005 年的 4 月，在深圳美術館，12 月在南京博物館。不知道在中國觀眾心理會引起什麼樣的反響。但是，至於查普曼兄弟對哥雅作品重新改編創作的作品，恐怕就很難與中國觀眾謀面了。

1
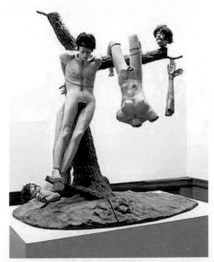

2

3

1. 查普曼兄弟，《受精卵的快速增長，生物生成中失去昇華機制的里比多模型》，1995

2. 查普曼兄弟，《與死亡對抗的偉大行動》，1994

3. 查普曼兄弟，《地獄》（細節），1999—2000 玻璃纖維、塑膠和混合媒介

24 和莫內有個約會

清晨從凡爾賽出發去莫內的家。莫內的家在吉韋尼。吉韋尼在巴黎以西約七十公里的地方。

路過一個不知名的小鎮，旁邊是舊式的老房子，街上沒有一個人。前面出現了一輛白色小轎車，是那種老式的甲殼蟲，不慌不忙地向前開。鎮上的街道比較窄，只能慢慢地跟著走。一時就有時空的恍惚，好像走進了上世紀 50 年代的老電影。

車子經過吉韋尼，莫內的家就在河對岸的鄉下。

終於錯開了老轎車，開車駛過塞納河上的橋。迎著清晨陽光在鄉間的公路上飛馳，路面閃著亮亮的灰。路旁的坡岸沉浸在清晨的露水中，樹葉在樹枝上垂著頭，彷彿還在酣睡。但是天空已經湛藍如水，讓路上的旅人心情乾淨地去約會。

看到路邊的標誌牌，知道莫內的家已經到了，但是周圍依舊是

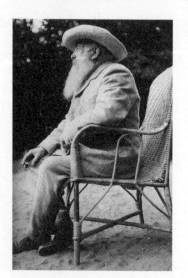

曠野與樹林。拐進了曠野裡開闊的很大的停車場，周圍沒有一輛車。順著草叢間的甬道走，再穿過地下道，就到了馬路邊的另一邊。另一邊坐落著村鎮的人家，房子好看，花園也大，洋溢著鄉間人家的生活氣息。

心裡猜測著哪個是莫內的家。

2

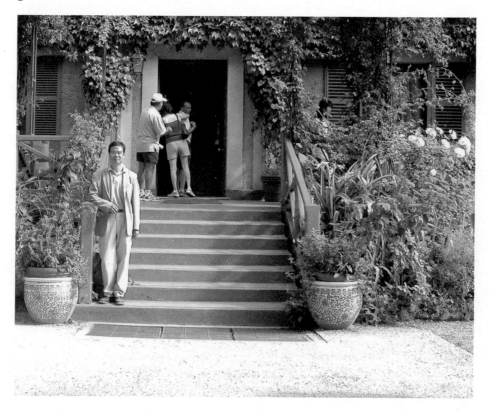

3

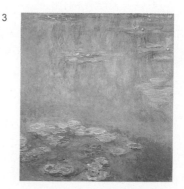

1. 莫內像

2. 作者在莫內故居前的留影

3. 莫內，《睡蓮》，1908

　　順著馬路往東走，看到了更大的院子，門柱石頭上有銘文，原來這就是莫內的家！綠色的鐵門緊閉著，順著門縫往裡看，可以看到直直的甬道通向遠處的粉紅色建築，那就是莫內晚年的家。甬道的兩邊鮮花怒放，就是莫內的花園了。

　　沿著旁邊的胡同往上走，莫內的房子依坡而建，不遠處是平平的一抹青山，像是一道天然的屏障，山坡上生長著茂盛的草木，顯示著自然在沉默裡暗自蓬勃的生機。知道莫內描繪過吉韋尼鄉下的風景，例如《吉韋尼附近谷中的罌粟地》（1885），層層起伏的山地，白牆紅頂的農舍，深綠的一條條林帶，豔紅的一片片花朵，莫內畫的就是這眼前的山景嗎？

　　來到了莫內家的後門。後門面對著一個小廣場，廣場西邊一個小飯館剛開門，飯館裡貼著新藝術運動時期的石版海報畫。也許是侍者剛睡醒，臉上還沒有掛上迎客的表情。

　　坐在露天小院裡，周圍彌漫著各種鮮花的芬芳。披著早晨清爽的陽光，呼吸著鄉間清涼的空氣，眺望著安靜的小廣場，心裡想著和莫內的約會，臉上就流露出一絲的笑意。

　　莫內家的後門是一個很小的平房，九點鐘準時打開了門。牆上懸掛著放大的黑白照片，照片上的莫內微笑著，承接著絡繹不絕的拜訪者的仰望。從門房式的小房出去，就是紀念品商店，這裡原是莫內的第二個畫室，現在變成了紀念品店。周圍高牆上懸掛著莫內油畫的大幅複製品，比如著名的莫內的《睡蓮》。牆邊的展櫃裡陳列了莫內的舊照，讓人借此想像當年的景象。走出商店，就是莫內的花園，植物園一般的豐富多彩，彷彿各種花兒都集中在這裡了，好像印象派的色彩都展現在這裡了。

　　書上記載，1883 年莫內來到這個巴黎西北的小鎮作畫，被吉韋尼的景色所吸引，1900 年在這裡購買房子，開始構建夢想中的花園，偌大的花園，營造一個新的繪畫天地。《吉韋尼藝術家的花園》

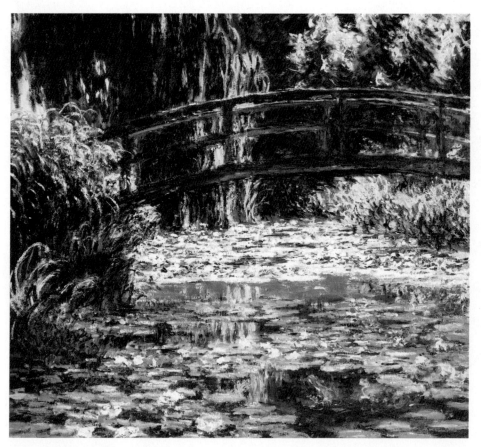

莫內，《吉韋尼的日本橋》，1900

1

2

3

（1900）畫的就是玫瑰盛開的景象。正門甬道上的葡萄架為寫生的莫
內遮著陽光，也被莫內畫進了畫裡。

　　看莫內的畫，總是不由自主地想像莫內寫生的情景——莫內一
邊抽著煙斗，一邊欣賞著他的花世界。花間蝶舞蜂鳴，陽光穿過花
架，在莫內的花白鬍子上、舊禮帽上、微駝的身上留下斑駁的影子。
而在他的筆下，鮮花只有顏色與形狀的區別，色彩斑斑點點交匯碰
撞，演化成一曲和諧的交響樂曲。

　　顏色從花朵的形狀中解放出來，是寫生發展的必然，順乎自然
的事情。古典主義的室內景物描寫，桌上瓶花的細膩表現，已經不適
宜描繪莫內家那狂歡節般的盛大花園。一些色光變幻的風景寫生。這
也受寫生時間的限制，或者是激情的急就章，使得筆觸從狀形中解放
出來，有了更加自由的筆觸與色彩表現。晚年莫內的視覺神經自然衰
退，在他的《玫瑰花棚》（1922）中，色彩濃重，筆觸粗放，已經是
深綠色的背景裡飛揚著紫與白的斑斕了。

1-6. 莫內及其花園照片

4

6

5

　　在百花歡笑的熱鬧裡，一棵孤零零的蘋果樹佇立在一方草地上，在眾人注視的目光下，彷彿有些害羞地顫抖，沉靜不語。花園的果樹也是莫內描繪的對象，但是沒有我所感受到的孤獨與靜默，春天的果樹千花綻放才是莫內的主題。不見頹喪，不見老朽，晚年的莫內總是在自己的繪畫裡展現對自然生機的歌頌。

　　甬道邊的一棵紅花樹，結出的花朵是細密的紅色針蕊，在家鄉也有許多這樣的樹，看上去就好像他鄉遇故知般親切。

　　莫內的家也是遍佈色彩——粉紅色的牆，白色的間隔，真是溫馨，一派沒有心機的平和與明亮。門窗卻是翠綠，連正門的木欄臺階也都是綠色，可見莫內愛極了綠色，這充滿生命活力的色彩，是自然最基本的象徵。崇尚自然的印象派畫家，畫板上最少不了的想來就是各種各樣的綠色。莫內的畫裡很少出現自己的房子，不知《玫瑰花園的房子》（1925）系列裡出現的模糊的房子，是不是莫內自己的家。

　　莫內的家開著門，歡迎每一個拜訪者的到來。

但是莫內不在家。

穿過房間下了臺階，是莫內的起居室，有大沙發和幾把椅子，大約是用於會客。牆面上上下下掛滿了莫內的寫生和大大小小的油畫，包括不同時期的名作，畫的都是花園和周圍的景色，但是仔細一瞧，可以看出是複製品。莫內的這些名作早已經風流雲散，收藏在世界各大博物館裡，當然還是以巴黎奧賽博物館居多。

從牆上陳列的照片可以看出，當年壁櫃上的花瓶裡插著鮮花和蘆葦，牆上整齊地排列著尺寸相近的風景寫生。海邊的壁崖，停泊的小船，林間小道的陰影……風景依舊，只是畫風景的人去了。條紋面臥榻的靠墊上放著的是莫內的禮帽嗎？

踏著吱呀作響的木地板，走上莫內家二樓。二樓左邊的房間是莫內的臥室，淡綠色的牆壁前有一個普通的雙人床，蒙著潔白的床罩。情不自禁地用手摸了一下莫內的床，想要感受一下殘留的體溫。待看到床上禁止觸摸的小牌子，很快意識到自己的輕率，回頭看到值勤的工作人員，一個老年人，收回了將要脫口而出的制止的話，送我一個寬容理解的微笑。

1

2

1. 莫內的家

2. 莫內，《吉韋尼附近谷中的罌粟地》，1885

3. 莫內照片，1920

4. 莫內夫婦照片

3

4

　　房間牆上掛著幾張油畫原作。
一張畫裡有個小女孩，逆光站在路
上的陰影中，好像是經過正在街上寫
生的畫家身邊，被畫家叫住，怯生生
地做了模特兒。不知道是不習慣，還
是站得久了，姿勢有些呆板，好像忘
記了正午熾烈的陽光。另一張畫是畫
著打開的花園門，露出滿園盛開的花
樹，如雪的花朵紛紛綴在枝頭，洋溢
著春夏之交的氣息。有可能不是莫
內的作品，可是誰的作品會掛在莫內
的房間裡呢？畫得其實也很不錯。莫
內自己收藏過不少別人的作品，有雷
諾瓦、畢沙羅、德加，光塞尚就有 12
張，馬奈有 8 張，還有 3 張德拉克洛
瓦（EugèneDelacroix）的畫。當然，
這些收藏也同樣進入到各大博物館
裡了。包括收藏在內，其實什麼都是
聚而復散，這是自然的規律。

　　莫內家右邊一層是餐廳和廚
房，裡面的櫃子和椅子都是明黃的

顏色，與紅白相間的地板相映照；櫃子裡和壁爐上擺放著青花瓷器，分明又是華麗的感覺；廚房掛滿了閃閃發亮的銅炊具，洋溢著明快溫馨的生活氣息，彷彿可以嗅到彌漫的飯香。莫內的妻子應該是一個很好的主婦吧。在她 1911 年病逝後，莫內就徹底地把繪畫的主題轉向近在咫尺的花園。

在莫內妻子的臥室，連同另外幾間房子，以及樓下的書房、餐廳，牆上都掛滿了莫內收藏的日本浮世繪，顯示出莫內對東方藝術的喜愛，卻也多到宛若一個浮世繪的展覽。這是莫內生前的佈置嗎？

從二樓的窗戶望出去，花團簇擁著，像是沸騰在豔陽下，說不出的熱鬧與歡欣，樹木也蔥蘢，甘心地襯托花的嬌豔。這樣的清晨推開前窗，面拂清風，滿園春色盡收眼底，心情總是輕快，總是無憂。莫內也會和我一樣，這樣無數次地俯視自家的花園嗎？

肯定會。

20 世紀德國存在主義哲學家馬丁‧海德格（Martin Heidegger）有一句名言：詩意地棲居。莫內這個曾經四處遊吟的印象派畫家，也終於找到了自己詩意棲居的地方，一個可以寄託視覺靈魂的家園。

拜訪莫內的來者漸漸地多起來，來自世界的各個角落，都來把敬仰送給莫內。花園裡熙熙攘攘地擁擠，莫內一定有些不勝煩擾了。幸好莫內不在家，可以眼不見心不煩。誰知道呢？也許莫內還會翹著大鬍子，瞧著下面的袞袞眾人微笑呢！

我確信畫出這樣美麗色彩的莫內，有進入天堂和上帝討論人間真善美的資格。也祝願天堂裡的莫內，有更加美麗的仙境花園。

附記：解讀莫內

1999 年 2 月13 日，莫內的大型回顧展在倫敦舉行。從電視上看到了如雲的參觀者，看到了大型油畫《睡蓮》、《池塘》。筆觸的靈動，色彩的驚心動魄，縹紗的意境，一切都在眼中。

1 2 3

1-3 莫內的畫室，1917

　　不必再說印象派的意義，不必再說莫內之於印象派的重要。一切全在視覺，一切全在辛勤的藝術勞動。

　　各種大小的印象派展覽實在太多，離開了莫內難以說事。因為最早的印象派這個名詞術語，來源就是莫內《印象，霧》標題的繪畫，是評論家路易‧勒魯瓦（Louis Leroy）不懷好意的文章的發揮。我喜歡莫內的《阿爾讓特依大橋》，因為所有形象與色彩都經過謹慎的推敲，小艇與樹木大橋形成很好的構圖關係，當然，色彩也參與了進來。這真是光學現實主義的最終精煉，是運動的色光變化的視覺真實。繪畫自身，開始有了自己的屬性，並且成功地成為繪畫的對象。

　　雷諾瓦（Pierre-Auguste Renoir）畫過莫內。但是，也有很多畫家批評莫內。最早的時候，莫內的《公主花園》受到了馬奈的嘲笑，諷刺莫內企圖畫「外光」；而德加在提到莫內和雷諾瓦時向開依波特說：「您難道邀請這樣的人進您的家門？」批評莫內「只是一個有技術的，膽識不深刻的裝飾畫家」，不能說沒有道理。但是莫內太勤勞，作品數量驚人，難免有不如意的。我自己也不十分喜歡他的一些畫，畫得過於工整、呆板。但是，我敬佩他對繪畫的熱情。如今要在現代畫家身上找這樣的熱情實在是難。

　　從日內瓦的美國圖書館借到了特肯（Paul Hayes Tucken）編的《莫內的生活與藝術》，重新開始解讀莫內。

25 那一汪碧水的蓮池

　　印象派畫家最喜歡到處寫生。但是晚年的莫內不再遠行，蟄居在離巴黎不遠的吉韋尼。在塞納河北岸不遠的鄉下，鄉下有山清水秀的景色，景色裡坐落著莫內的花園。花園的對面有一片樹林，樹林裡藏著莫內的蓮池。就以蓮池為描繪的主題，莫內創造了一個奇跡——一個在世人眼裡不可思議的輝煌景象，也達到了印象派繪畫最靈動的境界。

　　莫內那曾經完成水蓮系列的天窗畫室，也因此被稱作「水蓮畫室」。

　　拜訪莫內的家，不能不去參觀莫內的蓮池。在莫內家對面，穿過馬路，在樹林中順流水穿行，待到眼前豁然開朗，看見一泓碧水的蓮池。蓮池的周圍生長著各種水生植物，「日本橋」就架在蓮池狹窄處，橋身塗著濃豔的綠色。以這個日本橋作為主題，莫內畫過系列的寫生，而在莫內的畫裡，綠橋總會有更豐富的色彩。色光的變化，

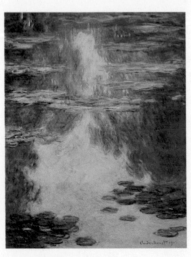

造成色調的多樣，木橋也就隨之呈現變幻的色彩和模糊渾厚的造型。從 1899 年夏季到 1900 年，莫內一共畫了 18 張以日本橋為對象的油畫，大部分是正方形畫面，一座普通的橋就這樣因為莫內的繪畫而著名。

莫內，《蓮池》，1907

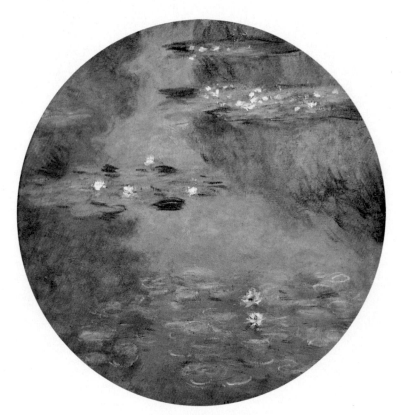

莫內，《蓮池》，1908

　　為什麼會叫做日本橋？也許莫內熱衷於收藏日本浮世繪版畫，因此在造橋時受了浮世繪中拱橋的啟發也未可知。在莫內的畫裡，橋身的弧形更加完整，像是彩虹橫過水面，如《水蓮和日本橋》（1900），或者像朦朧的陰影藏在畫面的幽深處，如《吉韋尼日本橋》（1900）。只是橋本身的概念已經不再重要，倒是橫跨的弧形成為一個重要的線性構架，與水上的浮萍，水裡的樹影，水邊的垂柳構成秩序，成為引人入勝的繪畫意味。

現在的橋身已隱入繁茂的植物中，橋上的藤架披掛著枝葉形成綠廊。在橋上留影的人們，頑強地佔據橋身在植物中露出的空隙，久久佇立，不肯與他人分享，彷彿自己和橋在一起，就形成一個戀愛的關係。可是愛人在岸上拍照呢。等待拍照的大多數是女性，女性總是願意更多地與自然的美兩相映照。

1903年，睡蓮成為莫內醉心的主題。蓮池的周圍，有數棵垂柳，垂下綠綠細條的柳枝，形成垂直、顫動的韻律線條，水面的光線形成橫向的反光，水面的浮萍成橢圓形的線條，線條上點綴著粉色的蓮花。水中樹木的倒影也都參與著線條的構成，形成完美的構架與秩序，被機敏的莫內發現，生動地表現在畫布上。鍾情色光的莫內，也特別傾心於構成的表現，這些明顯地表現在《水蓮》（1916—1919）裡。原來這些東西並不是莫內主觀的創造，而是莫內敏感的「發現」！不知道我這樣說是不是對莫內有些褻瀆？但是因為參觀了蓮池，看到了莫內繪畫參照的原本，看到了莫內曾經看到的「有意味的形式」，於是莫內變得更容易理解，變得更加親切了。後來西方繪畫開始忽視色光，那種專注於抽象的色彩與線條構成的現代繪畫開始出現，自然是順理成章的事了。

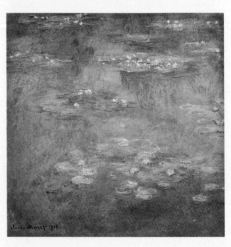

莫內，《蓮池之二》，1908

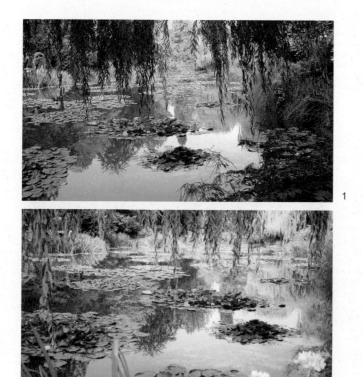

1-2 莫內花園中的蓮池照片

　　人類的視覺藝術發展總是有規律可循，就像莫內畫中出現的小船，現在還藏在密葉遮蔽的蓮池深處。莫內曾經划著它飄過蓮池，把自己置身自己畫過的風景中，俯身觀看水中自己的倒影。但是，畫裡船上是兩個粉色衣裙的女性，任隨小船隨波逐流，暗水中的浮草在莫內的畫裡，也化作條條似隱似現的波狀條紋。事物總有表面和內裡兩個方面，潔白的飛雲，藍色的天空，變化的氣候，生長的植物，組成了表像的真實一面。這真實是瞬間的，無數真實的瞬間相互映照與疊加，卻形

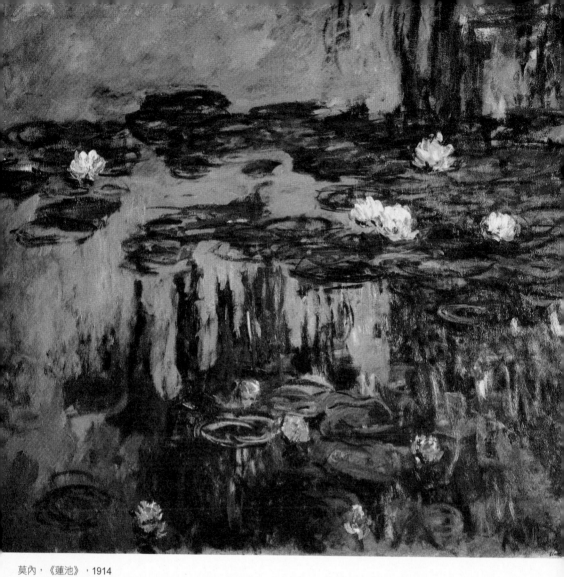

莫內，《蓮池》，1914

成了難以認定的虛幻和印象。因此，真實就不再重要，重要的只是敏感的眼睛。上帝賜給了莫內一雙精緻的眼，可以看到自然的美麗精髓，也賜給了莫內一雙精巧的手，把這精髓留在了畫布上給人看。

莫內在 1908 年寫給古斯塔夫‧熱弗魯瓦（Gustave Geffroy）的信中說：「水和反光形成的風景已經成為我的魔念，對它的表現是我這個年紀力所不及，但是我依然嘗試著表現我所感覺得到的。」為此莫內畫了許多蓮池水面反光的寫生，大幅面的有《雲》（1915），畫如長卷，2 米高，12 米長，生動地表現水面上雲的映射。一年以後，「水蓮的繪畫展」在Durand Ruel畫廊舉行。更有許多方形和圓形的畫面，連續的畫幅，來描繪水中的蓮花蓮葉，慢條斯理與急就章的手法，更鮮明的色調，更合理構成的表現，顯示了莫內對繪畫所能表現出的那種未知可能性進行探索的熱情。

莫內自己說：時刻出現在心中的主題——水、水蓮、植物，伸展在巨大的水面，已經成為莫內心醉神迷的對象。大約有五年的時間，勤勞的莫內專注於睡蓮的創作，色調更加單純而細微，似乎是為一個最終的變法做了實踐的積累，莫內嘗試用大尺寸的畫面和連續的構圖展示了自己對睡蓮的印象，已經是非常寫意的色彩繪寫了，這前所未有的拱形繪畫，現在展出於巴黎的橘園美術館，標誌著莫內晚年一個輝煌的高峰。

在蓮池的開闊處，看水草靜靜地一片片、一團團貼在水面上。水是靜的，蓮葉是小小的，蓮花也是小小的，粉色與白色的蓮花，透著乾淨和玲瓏，像《水蓮：黃昏》（1897—1898）。在莫內的畫裡蓮花並不總是碩大和完整，不像中國畫家黃永玉筆下的荷花。在中國傳統文化裡，荷花有著精神的附載，出污泥而不染的高潔。對於高潔的重視，成為中國畫家表現的主題。但是莫內看不到荷花與污泥的象徵，即使看到了污泥，恐怕看到的也是美麗的灰色，決不會想到形而上的精神意義，在莫內的眼裡，注意的僅僅是不同時間蓮池水面的色光變化形成的色調。中國畫家更注重本體，但卻是本體的精神象徵。有時候中國畫家在這方面的自詡，也不妨看做是一種精神的自勵或自娛。但是，過早和過分地關注精神，讓我們忽略了自然的客觀存在。在藝術表現上，西方對自然極致的寫實認識，也物極必反地導致對精神的推崇，說來說去都是一個難以解開的悖論。

蓮池的周邊也被莫內畫了個遍。蓮池邊生長著鳶尾花等各種鮮花，也被莫內關注和描繪，如同美麗的《鳶尾花》（1914—1917）。各種鮮花不甘寂寞地綻放，與蓮花爭輝，唯恐錯過了遊客的眼睛。也有生不逢時的花兒錯過的是莫內的眼睛，不能因此成為藝術的永恆，這現實的燦爛就只能成為現實的瞬間。

蓮池不大，但是自然，不是皇家宮苑的工整，因此有著足夠的變化滿足莫內的眼睛，看到色光，看到結構，看到自然微妙的美。但是花園池塘總是有四季吧？為什麼莫內的畫裡看不到冬季蓮池的影子呢？在他的筆下，總是蓮葉何田田、柳條何垂垂的景象，蓮池的冬天沒有畫意嗎？

也許，畫家的選擇也是天意。

莫內總謙虛地對熱弗魯瓦說：「不，我不是一個偉大的畫家，也不是一個偉大的詩人。」

是什麼讓莫內變得謙卑呢？是自然。的確，我在這裡看到了莫

內表現出的現實之美。比起繪畫來，自然的本原更加深邃、神秘，也更加豐厚、有力量。不斷地體味現實的蓮池，與莫內的寫生相比較，對莫內的高高在上的敬仰變成平易親切的尊敬。但是，莫內仍然稱得上偉大，是一種可以觸摸的、可以親近的偉大。

曾經仰不可及的莫內降臨到眼前。

我彷彿看見，露天下的莫內戴著草帽，坐在有些破舊的籐椅上，手指間夾著香煙，正望著遠處看不見的風景，也許就是眼前的蓮池呢。一大把花白鬍子佔據了臉上很大的面積，上帝給的那雙敏感的眼睛在陽光下微微地眯著，流露的是靜穆深沉的安詳，就像眼前這一汪碧水的蓮池。

海鮮是我，我是海鮮

26

阿奇姆博多—朱塞佩（Arcimboldo-Giuseppe）（1527—1593）出生於義大利米蘭一個畫家的家庭，1519年達文西去世，一年後，拉斐爾亦辭世。隨後阿奇姆博多—朱塞佩這個怪才誕生，二十多歲即成為畫家。一日，哈布斯堡的斐迪南一世（FerdinandI）巧遇阿奇姆博多—朱塞佩，對他頗為賞識，1562年阿奇姆博多—朱塞佩被請入宮，他打理行裝離開米蘭，追隨哈布斯堡家族來往於維也納和布拉格之間。斐迪南死後，他又為馬克西米連二世（Maximilian II）服務，在1564—1576年間，畫出了不少大型油畫。例如《水》（1566）、《火》（1566）、《律師》（1566）、《廚師》（1570），在1573年畫出了兩個系列《四季》，以水果、花朵、枯枝、麥穗等構成「春、夏、秋、冬」四個主題的人物肖像，王室看後大喜。隨後他又畫了「水、火、土、氣」，懸掛在王室的臥室裡。據說阿奇姆博多—朱塞佩在王宮中還擔任其他的職務，例如建築師、工程師、舞臺設計師、活動組織者等，並且在1577年第二次繪製《四季》肖像。

阿奇姆博多—朱塞佩像

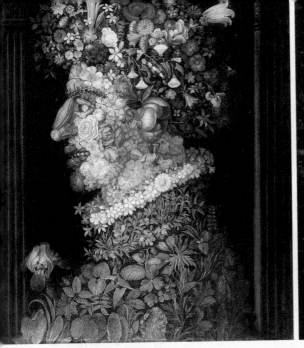

阿奇姆博多—朱塞佩，《鮮花》，1598

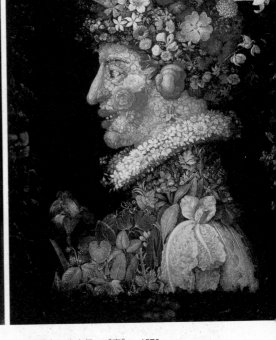

阿奇姆博多—朱塞佩，《春》，1573

在為魯道夫二世（Rudolph Ⅱ）服務 11 年後，阿奇姆博多—朱塞佩解甲歸田，衣錦還鄉回到米蘭，在1591年畫出了兩張傑作《鮮花》和《威耳廷努斯》。後來一系列用蔬菜、水果、花組成的肖像都令魯道夫二世非常喜歡，封其為伯爵，並在1592年給予最高的獎賞，一年後阿奇姆博多—朱塞佩辭世。一世輝煌因他的故世而煙消雲散。不知為什麼人們對他喪失了興趣，也許是他的畫在那個時候是過於怪異了。這位被認為「矯飾主義的畫家」，無法歸類於那個時代的任何一種風格，其畫散失不少。幾個世紀後，超現實主義畫派興起，阿奇姆博多—朱塞佩開始再次被人提起。我們才發現，一個文藝復興時期的畫家，居然有如此與眾不同的觀念與表現，真是令我們感覺驚訝。現在《春》、《夏》、《秋》、《冬》四張畫藏於法國羅浮宮，《火》與《水》藏於奧地利維也納藝術博物館，《土》被私人收藏。

1

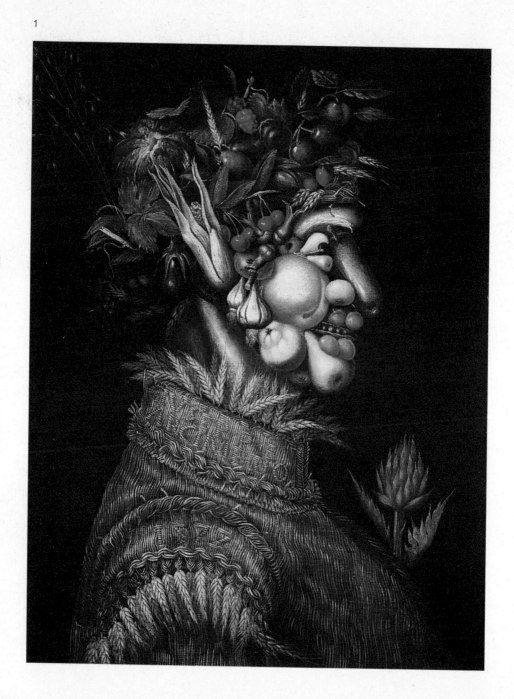

1. 阿奇姆博多—朱塞佩，《夏》，1572

2. 阿奇姆博多—朱塞佩，《冬》，1563

3. 阿奇姆博多—朱塞佩，《水》，1566

2

3

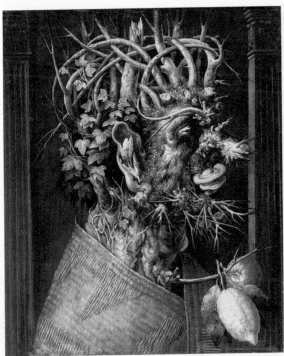

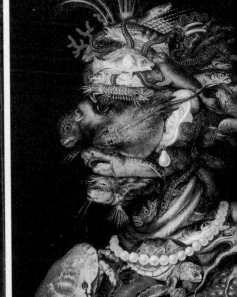

　　由各種事物組成肖像，需要一些想像力。畫面看上去總是有些怪異，並且事物本身的性質也容易和肖像聯繫在一起，讓觀者加以思考。海鮮組成的一幅頭像也被維也納藝術博物館所藏。羅浮宮藏有阿奇姆博多—朱塞佩的畫《春》，則是由鮮花組成了人像，比起海鮮，雖然不能引起看客腸胃的願望，卻也滿足了視覺的眼福。看上去，鮮花組成的人像到底是更香一些——我本來打的是「像」一些，但是電腦給我自動提供了「香」字，呵呵，機器的聯想比人有詩意啊。記得我曾經寫過一篇《文字的錯誤離詩意不遠》，這又算是一個例證吧。就像阿奇姆博多—朱塞佩把海鮮和鮮花組成人像，不合邏輯卻印證了藝術的想像力，是莊周夢蝶，蝶是我，我是蝶，物我合一。但是，並不是任何不合邏輯都是藝術的詩意和美感，就像「我是海鮮，海鮮是我」這句話（畫出來則又是例外，證明了文學與繪畫的區別）。主語和賓語的選擇是重要的，雖然，二者之間不需要現實邏輯的關係。

　　弄清邏輯關係是語言學家的事情，就像蘇三說，洪洞縣裡沒好人。自然，蘇三不是洪洞縣人。可是哲學上有一個著名的悖論，說的是某某島上一個人憤憤地說，這個島上沒一個誠實的人。難道他也在說自己不是誠實的人嗎？但是，如果他不是誠實的人，那這句就是撒謊；如果這句話是謊言，那他就是誠實的人；如果他是誠實的人，那這句話就是真的；如果……呵呵，被悖論繞暈了吧，做邏輯學家是痛苦而乏味的。從邏輯學上說這句話是有毛病的。自然，現實中我們理解，人家是把自己排除在外了。把自己排除在外的例子很多，就像早先時女人在家，有男人進了院子，喊道：「屋裡有人嗎？」女人回答說：「沒有人。」自然，女人知道男人是找她丈夫的。有人沒人，還是女人不把自己當人，社會學的說道在裡面。但是，想來阿奇姆博多—朱塞佩畫海鮮人的時候也是把自己排除在外的，我是鮮花到底比我是海鮮美麗得多。這樣一想，我就對阿奇姆博多—朱塞佩長什麼樣非常感興趣。錢鐘書，原諒我的好奇心吧，吃雞蛋，有的時候真的想看看下了這只蛋的老母雞。

27 高第，巴賽隆納的驕傲

　　車子裏挾在進入巴賽隆納的車流。從哥倫布雕像下繞過，把車停在地下停車場，然後步行去參觀聖家族教堂。

　　果然名不虛傳！第一印象卻是教堂周圍的遊客密如蜂蠅，人聲喧喧，渾如一釜鼎沸之水！這才抬頭仰望高聳入雲的教堂，如十幾隻圓體尖錐直刺長天，錐體整齊地佈滿方洞，延伸到中部，拉成豎條形的拱洞，更增加了向上運動的感覺。下部與大體的三角頂門相接，拱門上繁複的雕飾幾同垂積的鐘乳石，又如即將飛騰而起的火箭噴射的火流熱浪。尖塔的頂端裝飾著馬賽克，是高第喜歡用的手法。尖頂有紅黃色的星飾，似乎象徵著教堂高與天接。整個教堂彷彿先作好一個框架，然後從天上澆灌無數噸的水泥，淋漓不止，想到的只有「淋漓」這個詞可以用來形容。自然主義的植物圖案以一種流淌的方式造成了表面的效果，教堂作成這等模樣，已經少有宗教特有的莊重、肅穆甚至壓抑之感，更像是任性孩子的沙灘築堡，自在率意。西班牙

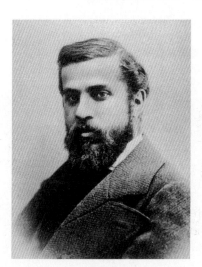

人充滿了藝術氣質，大藝術家比比皆是，舉不勝舉，可貴的是骨子裡還有一種古怪。近有畢卡索、達利，稍遠有格列柯、哥雅，還有建這教堂的安東尼·高第（Antoni Gaudi）（1852—1926）。古怪在藝術上就是一種獨特？其實還不全是，古怪可能是非常人的氣質與非常規的創造力，看上去難以理解。教堂的背面是參觀入口，上方巨大龕洞是耶穌十字架苦像雕塑及

安東尼·高第像

215

眾像，體面明快，如斧斫木，的確是近現代的風格，卻與高第的教堂建築風格並不協調。可惜導遊法語喋喋不休如鳥語，殊難聽懂，只有用眼欣賞。反而善意的誤解，更能引人聯想。

教堂已修繕經年，久難完工。新的大理石呈乳白色，與舊石對比鮮明，斜形向上切面變化的石柱如同緊伸的繃帶，少見這種處理手法。周圍三面外牆和十二座尖塔已經基本完工，這真是一個漫長的工程。教堂從1883年開建，到1926年高第去世後，建設從未停止過，直到現在還在繼續建造。據說，負責建造的聖何塞協會堅持建造的資金只能來源於信徒的捐贈，以及門票收入。曾經預計2010年完工，現在看來還要推遲。不知道高第會怎樣想？

也許，永恆就是如此創造出來。

也許巴賽隆納人是故意的吧？就是讓這個聖家族教堂，一個令人驚訝，而且找不到現成歷史風格依據的作品，總是處在一個未完成的狀態。不僅不會減低已經具有的吸引力，還反而成為一種招牌，成為最吸引外國旅遊者前來參觀的文物。也許，與其說它是文物，不如說他是一個圖騰，在這個圖騰裡顯現出高第無限的魔力。聖家族教堂最具有獨特的個性和強烈的感染力，盡情表達了高第的想像，讓人們知道奇跡的確是可以創造的。並且，聖家族教堂中技術的因素悄悄地隱藏了，顯示出藝術的魅力來。

高第，米拉公寓屋頂煙囪造型

1

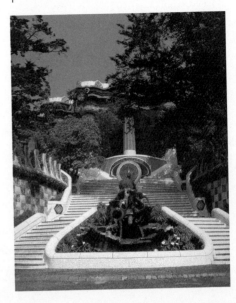

1-2 高第，古爾公園

2

　　記得第一次看米拉公寓是在旅遊車上，在博羅萬卡（PROVENCA）街的轉角，高第的米拉（MILA）公寓一閃而過，甚至不及我在畫冊上看的清楚。公寓的外表也在修繕。這次乘地鐵去米拉公寓，公寓牆上掛著康丁斯基繪畫展的看板。米拉公寓在街角，彷彿是一個整體的曲線雕塑，外立面形成流動的橫曲線，屋頂的波浪形線條起伏著，扭曲的煙囪像一個個巨大的雕塑矗立在屋頂上。陽臺欄杆是鐵質的構件，彷彿植物翻卷著長滿了陽臺，所有的牆壁都是彎曲的或傾斜的，產生了無休無止的波動感。

　　高第的特點，在於大膽的曲線運用和不規則的有機造型，以及多種材料的對比，花哨的裝飾與鑲嵌，難於用一般的建築規則來衡量。例如米拉公寓，層面輪廓採用不規則的曲線形態，凸出凹進，以至窗戶和陽臺大小不一，充滿變化。陽臺的欄杆用寬窄不一的黑色片鐵裝飾成花草生長的繁雜形態。頂上樓邊的白色斜面，面與上下輪廓均婉轉流動，斜面上開出點點的氣窗，如同一帶星河。必要的煙囪被變化成白黃兩種形態，白色如教堂塔尖，黃色似三人齊舞，相當風趣。內部構造更是變化多多。假如讓主張功能的後生——德國包浩斯校長格羅皮烏斯看了，是否會覺得過於奢侈？我暗自猜度。充滿社會理想和道德理念的藝術家，固然可貴，可是難免約束自己的藝術創造力。格氏的國際主義風格固然風行一時，有他的歷史意義和重要的實用價值，但是千篇一律的乏味也是問題所在。與之相比，高第的建築是藝術，恐怕每個變化的細部在施工時也需要工人的創造吧，比如鑲嵌的瓷片，做高第手下的工人，應當具有創造性。

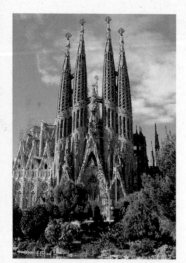

高第，《聖家族教堂》

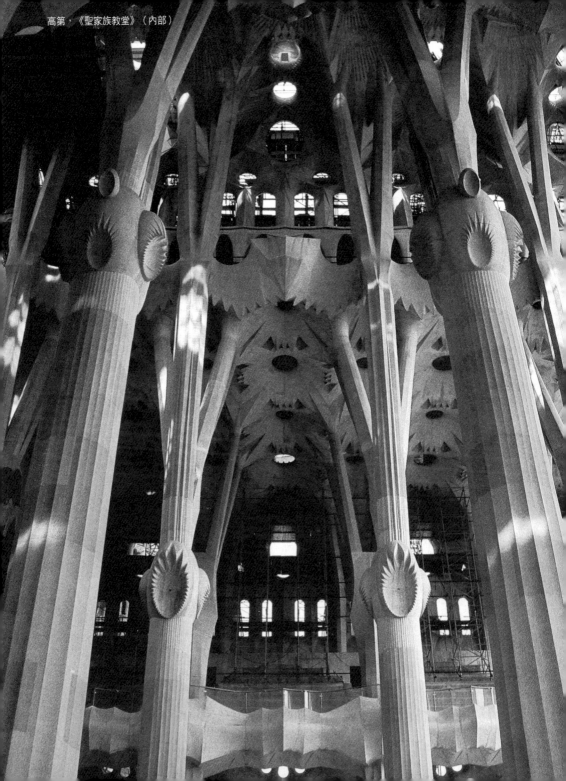

高第，《聖家族教堂》（內部）

在格拉西亞（GRACIA）街的 43 號是高第的另一著名公寓巴特羅
（BATLLO），建於 20 世紀初的 1904 年，略早於米拉幾年。巴特羅公
寓是個改建的項目，主人何塞·巴特羅·卡薩諾巴斯請高第擴建老宅，
只是增加兩層，重新裝飾外立面，但是被高第徹底地翻蓋了外觀和室
內，來了個脫胎換骨。外立面的陽臺依舊是彎曲而突出，如花苞如假面
如骷髏的陽臺圍欄，是非常幽默的造型，底層是巨大的連續拱廊和窗
戶。一簇鑲嵌著彩色馬賽克的尖帽蘑菇狀煙囪，頂著彩色斑斕的小球。
如鱗的紅陶瓦和彩色琉璃瓦屋頂，曲線的屋脊上也排列著球形物，牆
面也是以馬賽克的斑駁陸離，還要點綴大大小小的圓片。正面屋頂生
長出圓體尖帽的小塔，頂托花綴式的交叉十字。塔身有浮凸的像是文
字的鑲嵌，整個建築像是兒童神話裡的海神宮殿，實在是異想天開的

1

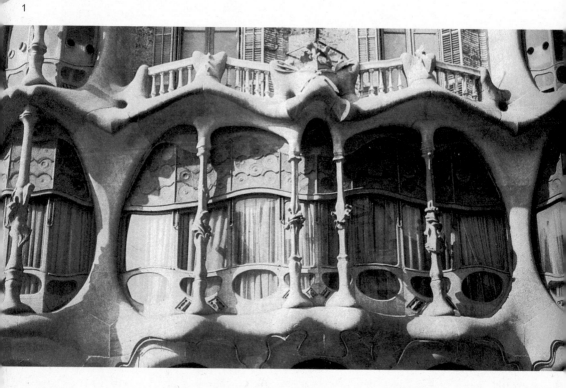

2

1. 高第，《巴特羅公寓》（局部）

2. 高第像

創造。買票進去參觀，才發現僅僅開放了兩層，估計其餘的房間仍住著人。樓梯把手由粗變細，蜷曲到拐角的立柱上收尾。木頭做成了草葉般生長的形態，彷彿重新有了生命。牆壁和地面不再是對立的關係，形成流動的連續，窗洞也是有機的形狀，彷彿天生牆上就該長出那個洞。石膏天頂形成漩渦和波浪的形態，窗櫺、門楣、室內的有限傢俱也是同樣的風格，有著扭曲的雕塑感。從樓內的窗戶看中央狹窄的天井，天井上方的牆壁上貼著藍色的浮凸出來的瓷片。來到樓後的露天平臺上，回頭看建築的背面，卻是簡陋得帶著些微的窘態。

　　隨後參觀高第的古爾公園。古爾公園在城市西北芒坦亞培拉達南山坡上，始建於 1884 年。走進公園，猶如進入到夢幻的童話裡。蜿蜒的露天坐席猶如大海起伏不定的波浪，坐在波浪上小憩，恣意得很。曲牆、臺階、洞穴和帶柱的門廊與連續拱廊，到處鑲嵌著光燦燦

的陶瓷碎片，有的形成動物的形狀，五顏六色地編織成陸離的彩色世界。根據當時的一個建築工人回憶，高第會整天地呆在工地，監督工人把粘貼好的有完整圖案的瓷磚剝離，然後打碎，按照自己新的靈感意念，組織成斑駁陸離的抽象圖案。孩子們快樂地在百柱大廳的廊柱間捉迷藏，燕雀在洞穴裡飛掠。從露臺上往下去，可以看到通往百柱廳的臺階上那條色彩斑斕的巨蜥，口中清泉長流，這是一系列建築的混合體，一個夢想的雜燴，體現了美學符號和標誌層面上的意義。也許他們還暗示著我們所不能體會到的高第內心的秘密吧。他不會僅僅只是裝飾主義的手法吧。要知道，到處都是的碎瓷拼圖，比繪畫裡抽象派的畫法和拼貼畫手法都早，會不會是從教堂傳統的馬賽克鑲嵌畫那裡受到的啟發呢？

除了用色彩賦予形式和建築體生命外，其實，在這個流動的曲線的形態表像下，在具有象徵性的元素後面，潛藏著結構的邏輯嚴謹性作為支撐。高第發現了鏈狀曲線的對稱性，將直線的支撐隱藏在扭曲的曲線中，用直線創造了多變的 物面、雙曲面、螺旋面，使得外牆、拱頂、屋頂呈現出自然生長的模樣。高第的建築，是技術與藝術的結合物。高第，你讓平庸的人享受著你遺留的財富，你讓天才有了具體的解釋。

來巴市的路上，時見路邊生長著一種修長的柏樹，形狀猶如高第教堂的尖頂，更常見的是棕櫚樹，市區街道比比皆是，樹身有粗細變化及波形紋，頗像米拉公寓的曲線輪廓，更有石柱林立的岩山像極了簇簇塔頂的教堂，不知高第會否從中得到啟發？但可以肯定的是，高第受到了自然界生物形狀的啟發。因為高第自己說過：「這棵長在工作室邊上的大樹是我的老師。」高第太「前無古人，後無來者」了，我寧可相信，是樹與自然因傾慕高第而長成其創造物的形狀。但是，這樣一個天才卻死於 1926 年 6 月 7 日的一次車禍中。

後記

　　近一些年能夠有機會走訪歐洲，流覽各地的教堂、博物館、美術館、藝術中心，自己的親身經歷和眼中所見，自然地化為了文字和圖畫留在紙面上，不過是記錄了自己的心情和感受，並沒有想到要把它示之於眾。寫的東西積少成多，但是大都封存在電腦裡。後來終於有了一些餘暇，靜下心來細細研讀，過去的印象浮現腦海，也許，印象就成為略為潤飾修改的依據，面目在感覺中逐漸清晰，漸漸成為現在這個樣子。也許，這算得上一個已經成熟的果實，正掛在枝頭，等待著自然的掉落。

　　好了，我現在把它摘了下來，擺在了我的眼前。

　　我自己常說，讀萬卷書固然重要，走萬里路更有實際的收穫。這是感觸之言。能夠有機會見識世界，使得我和廣闊的自然有了一種親密的接觸，而我深知見識世界、貼近自然對我的眼界，對我的教學，更重要的是對我自身靈魂和思想的豐富都有一種無法想像的意義。觀看，並且思考，因觀看而快樂，因思考而幸福，這就形成了人生的過程。王羲之在《蘭亭序》裡寫道：「仰觀宇宙之大，俯察品類之盛，所以遊目騁懷，足以極視聽之娛，信可樂也。」這個「蘭亭」在我，就是一個世界。

　　現在是一個讀圖的時代。有更多的人出國公幹、交流、旅遊、留居，圖文化的歐洲遊記因此在書店裡隨處可見，現在我卻要湊一下熱鬧，豈不是討嫌？但是，繪畫是我的職業，文字是我的愛好，二者的結合很早就成為我記錄心情、見聞、采風的一種手段。對古典藝術和現代藝術的興趣，促使我從新的角度就某個專題進行圖像和文字的闡釋，並且，圖像和文字之間的相互映襯或可帶來新的意味。我希望自己觀看的圖像和文字都在突出表現著「我」，否則就沒有存在的意義。在一個陌生的文化環境裡，「我」的存在不但合理，而且必要。

把「我」存在的不自覺轉化為一種高度的自覺，從另一個角度對不同的文化作一番比較與理解，不失為一件有趣味的事。

因此，對於博物館，對於教堂，對於現代藝術，對於藝術家們，我總是興趣盎然地閱讀它們。我會強調個人的重新闡釋和審美觀照，無論心情散文、藝術論述、參觀筆記，皆是如此。歷史與事實的真實對我來說沒有意義，因為我從來願意把歷史當作戲劇觀看。艱澀深奧的理論對我來說沒有意義，對我有意義的是：我怎麼看。我關注我觀看的真實感受。我希望把這一點鮮明地呈現給讀者，我以個體情感的真實、真誠來換取你們的喜歡。因為我知道，在茫茫的人海裡，我無數次和你們擦肩而過。這一肩之緣，是上天所賜。

得蒙重慶大學出版社的青睞，讓這一套書順利出版。重大出版社的人文氣息讓我十分傾心，我也想借此感謝重慶大學出版社的崔祝先生、周曉先生、張菱芷小姐。周曉先生第一次到美院相見，即以那純真感人的微笑讓我難忘；崔祝先生博學多識，筆底有風韻，言語多文采，卻依舊保持性情本色，廣州相晤，大有一見如故之感；張菱芷小姐冰雪聰明，極富才華，顯示了非同尋常的幹練與認真，為策劃、編輯此書花費大量心血，讓我銘感於心。或許，這一切冥冥中的定數，皆是一種緣分，也是上天所賜。

在撰寫此書的過程中，我的兒子周丹鯉在資料查詢和翻譯方面給了我很大的幫助，讓我難以忘懷。最後，我要感謝我的研究生馬志強對此書付出的辛勤勞動，是你的設計為本書增添了光彩。

周至禹
2008年3月於北京

藝術館

佩姬·古根漢	佩姬·古根漢	220
你不可不知道的300幅名畫及其畫家與畫派	高談文化編輯部	450
面對面與藝術發生關係	藝術世界編輯部	320
梵谷檔案	肯·威基	300
你不可不知道的100位中國畫家及其作品	張桐瑀	480
郵票中的祕密花園	王華南	360
對角藝術	文：董啟章 圖：利志達	160
少女杜拉的故事	佛洛伊德	320
你不可不知道的100位西洋畫家及其創作	高談文化編輯部	450
從郵票中看中歐的景觀與建築	王華南	360
我的第一堂繪畫課	文/烏蘇拉·巴格拿 圖/布萊恩·巴格拿	280
看懂歐洲藝術的神話故事	王觀泉	360
向舞者致敬——全球頂尖舞團的過去、現在與未來	歐建平	460
米開朗基羅之山——天才雕刻家與超完美大理石	艾瑞克·西格里安諾	450
圖解西洋史	胡燕欣	420
歐洲的建築設計與藝術風格	許麗雯暨藝術企畫小組	380
城記	王軍	500
超簡單！幸福壓克力彩繪	程子潔暨高談策畫小組	280
西洋藝術中的性美學	姚宏翔、蔡強、王群	360
女人。畫家的繆斯或魔咒	許汝紘	360
用不同的觀點，和你一起欣賞世界名畫	許汝紘	320
300種愛情——西洋經典情畫與愛情故事	許麗雯暨藝術企劃小組	450
電影100名人堂	邱華棟、楊少波	400

更多最新的高談文化、序曲文化、華滋出版新書與活動訊息請上網查詢
www.cultuspeak.com.tw 網站
www.wretch.cc/blog/cultuspeak 部落格

比亞茲萊的插畫世界	許麗雯	320
西洋藝術便利貼—— 你不可不知道的藝術家故事與藝術小辭典	許麗雯	320
從古典到後現代：桂冠建築師與世界經典建築	夏紓	380
書・裝幀	南伸坊	350
宮殿魅影——埋藏在華麗宮殿裡的美麗與哀愁	王波	380
百花齊放： 33位最具影響力的現代藝術家及其作品	魏尚河	370
圖解藝術史	白瑩	450
世博與建築	鄭時齡、陳易	350
世博與郵票	王華南	320
音樂館		
尼貝龍根的指環	蕭伯納	220
卡拉絲	史戴流士・加拉塔波羅斯	1200
洛伊-韋伯傳	麥可・柯凡尼	280
你不可不知道的音樂大師及其名作 I	高談文化編輯部	200
你不可不知道的音樂大師及其名作II	高談文化編輯部	280
你不可不知道的音樂大師及其名作III	高談文化編輯部	220
文話文化音樂	羅基敏、梅樂亙	320
你不可不知道的100首名曲及其故事	高談文化編輯部	260
剛左搖滾	吉姆・迪洛葛迪斯	450
你不可不知道的100首交響曲與交響詩	高談文化編輯部	380
杜蘭朵的蛻變	羅基敏、梅樂亙	450
你不可不知道的100首鋼琴曲與器樂曲	高談文化編輯部	360
你不可不知道的100首協奏曲及其故事	高談文化編輯部	360
你不可不知道的莫札特100首經典創作及其故事	高談文化編輯部	380

聽音樂家在郵票裡說故事	王華南	320
古典音樂便利貼（全新修訂版）	許麗雯	320
「多美啊！今晚的公主！」——理查‧史特勞斯的《莎樂美》	羅基敏、梅樂瓦編著	450
音樂家的桃色風暴	毛昭綱	300
華格納‧《指環》‧拜魯特	羅基敏、梅樂瓦著	350
你不可不知道的100首經典歌劇	高談文化編輯部	380
你不可不知道的100部經典名曲	高談文化編輯部	380
你不能不愛上長笛音樂	高談音樂企畫撰稿小組	300
魔鬼的顫音——舒曼的一生	彼得‧奧斯華	360
如果，不是舒曼——十九世紀最偉大的女鋼琴家克拉拉‧舒曼	南西‧瑞區	300
永遠的歌劇皇后：卡拉絲		399
你不可不知道的貝多芬100首經典創作及其故事	高談文化音樂企劃小組	380
你不可不知道的蕭邦100首經典創作及其故事	高談文化音樂企劃小組	320
小古典音樂計畫Ⅰ：巴洛克、古典、浪漫樂派(上)	許麗雯	280
小古典音樂計畫Ⅱ：浪漫(下)、國民樂派篇	許麗雯	300
小古典音樂計畫Ⅲ：現代樂派	許麗雯	300
打開「阿帕拉契」之夜的時光膠囊——是誰讓瑪莎‧葛萊姆的舞鞋踩踏著柯普蘭的神祕音符？	黃均人	300
蕭邦在巴黎	泰德‧蕭爾茲	480
電影夾心爵士派	陳榮彬	250
音樂與文學的對談——小澤征爾vs大江健三郎	小澤征爾、大江健三郎	280
愛上經典名曲101	許汝紘暨音樂企劃小組	380
圖解音樂史	許汝紘暨音樂企劃小組	350
藝術歌曲之王——舒伯特傳	卡爾‧柯巴爾德	350

更多最新的高談文化、序曲文化、華滋出版新書與活動訊息請上網查詢
www.cultuspeak.com.tw 網站
www.wretch.cc/blog/cultuspeak 部落格

旖旎・悲愴的華麗樂章——柴可夫斯基傳	克勞斯・曼	350
圖解音樂大師（上）	許汝紘暨音樂企劃小組	350
圖解音樂大師（下）	許汝紘暨音樂企劃小組	350

時尚設計館

你不可不知道的101個世界名牌	深井晃子主編	420
品牌魔咒（精）	石靈慧	580
品牌魔咒（全新增訂版）	石靈慧	490
你不可不知道的經典名鞋及其設計師	琳達・歐姬芙	360
我要去英國shopping——英倫時尚小帖	許芷維	280
衣Q達人——打造時尚品味的穿衣學	邱瑾怡	320
螺絲起子與高跟鞋	卡蜜拉・莫頓	300
決戰時裝伸展台	伊茉琴・愛德華・瓊斯及一群匿名者	280
床單下的秘密——奢華五星級飯店的醜聞與謊言	伊茉琴・愛德華・瓊斯	300
金屬編織——未來系魅力精工飾品DIY	愛蓮・費雪	320
妳也可以成為美鞋改造達人——40款女鞋大變身，11位美國時尚設計師聯手出擊實錄	喬・派克漢、莎拉・托利佛	320
潘朵拉的魔幻香水	香娜	450
時尚經濟	妮可拉・懷特、伊恩・葛里菲斯	420
鐵路的迷你世界——鐵路模型	王華南	300
名畫中的時尚元素	許汝紘	300
美麗の創意革命——輕鬆招來好運氣的改運美容術	李國政、李麗娟	250
日本文具設計大揭密	「シリーズ知・・遊・具」編集部 編	320

東富、西貴、南賤、北貧—— 你抓不住的北京天際線	邱竟竟	300

人文思潮館

文人的飲食生活（上）	嵐山光三郎	250
文人的飲食生活（下）	嵐山光三郎	240
愛上英格蘭	蘇珊・艾倫・透斯	220
千萬別來上海	張路亞	260
東京・豐饒之海・奧多摩	董啟章	250
數字與玫瑰	蔡天新	420
穿梭米蘭昆	張釗維	320
體育時期(上學期)	董啟章	280
體育時期(下學期)	董啟章	240
體育時期(套裝)	董啟章	450
十個人的北京城	田茜、張學軍	280
城記	王軍	500
我這人長得彆扭	王正方	280
流離	黃宜君	200
千萬別去埃及	邱竟竟	300
柬埔寨：微笑盛開的國度	李昱宏	350
冬季的法國小鎮不寂寞	邱竟竟	320
泰國、寮國：質樸瑰麗的萬象之邦	李昱宏	260
越南：風姿綽約的東方巴黎	李昱宏	240
不是朋友，就是食物	殳俏	280
帶我去巴黎	邊芹	350
親愛的，我們婚遊去	曉瑋	350

更多最新的高談文化、序曲文化、華滋出版新書與活動訊息請上網查詢
www.cultuspeak.com.tw 網站
www.wretch.cc/blog/cultuspeak 部落格

騷客・狂客・泡湯客	嵐山光三郎	380
左手數學.右手詩	蔡天新	420
天生愛流浪	稅曉潔	350
折翼の蝶	馬汀・弗利茲、小林世子	280
不必說抱歉──圖書館的祕境	瀨尾麻衣子	240
改變的秘密：以三個60天的週期和自己親密對話	鮑昕昀	300
書店魂── 日本第一家個性化書店LIBRO的今與昔	田口久美子	320
橋藝主打技巧	威廉・魯特	420
新時代思維的偉大搖籃── 百年北大的遞嬗與風華	龐洵	260
一場中西合璧的美麗邂逅── 百年清華的理性與浪漫	龐洵	250
夢想旅行的計畫書	克里斯・李 Chris Li	280
消失的神祕王朝	文裁縫	320
人生的光明面	許汝紘暨編輯小組	280
成功者的關鍵智慧	許汝紘暨編輯小組	280
圖解天工開物	許汝紘	320

古典智慧館

愛說台語五千年──台語聲韻之美	王華南	320
講台語過好節──台灣古早節慶與傳統美食	王華南	320
教你看懂史記故事及其成語(上)	高談文化編輯部	260
教你看懂史記故事及其成語(下)	高談文化編輯部	260
教你看懂唐宋的傳奇故事	高談文化編輯部	220
教你看懂關漢卿雜劇	高談文化編輯部	220
教你看懂夢溪筆談	高談文化編輯部	220

教你看懂紀曉嵐與閱微草堂筆記	高談文化編輯部	180
教你看懂唐太宗與貞觀政要	高談文化編輯部	260
教你看懂六朝志怪小說	高談文化編輯部	220
教你看懂宋代筆記小說	高談文化編輯部	220
教你看懂今古奇觀(上)	高談文化編輯部	340
教你看懂今古奇觀(下)	高談文化編輯部	320
教你看懂今古奇觀(套裝)	高談文化編輯部	490
教你看懂世說新語	高談文化編輯部	280
教你看懂天工開物	高談文化編輯部	350
教你看懂莊子及其寓言故事	高談文化編輯部	320
教你看懂荀子	高談文化編輯部	260
教你學會101招人情義理	吳蜀魏	320
教你學會101招待人接物	吳蜀魏	320
我的道德課本	郝勇 主編	320
我的修身課本	郝勇 主編	300
我的人生課本	郝勇 主編	280
教你看懂菜根譚	高談文化編輯部	320
教你看懂論語	高談文化編輯部	280
教你看懂孟子	高談文化編輯部	320
范仲淹經營學	師晟、鄧民軒	320
王者之石——和氏璧的故事	王紹璽	299

更多最新的高談文化、序曲文化、華滋出版新書與活動訊息請上網查詢
www.cultuspeak.com.tw 網站
www.wretch.cc/blog/cultuspeak 部落格

環保心靈館

書名	作者	價格
我買了一座森林	C. W. 尼可（C.W. Nicol）	250
狸貓的報恩	C. W. 尼可（C.W. Nicol）	330
TREE	C. W. 尼可（C.W. Nicol）	260
森林裡的特別教室	C. W. 尼可（C.W. Nicol）	360
野蠻王子	C. W. 尼可（C.W. Nicol）	300
森林的四季散步	C. W. 尼可（C.W. Nicol）	350
獵殺白色雄鹿	C. W. 尼可（C.W. Nicol）	360
威士忌貓咪	C.W.尼可（C.W. Nicol）、森山徹	320
看得見風的男孩	C.W.尼可（C.W. Nicol）	360
北極烏鴉的故事	C.W.尼可（C.W. Nicol）	360
製造，有機的幸福生活	文/駱亭伶 攝影/何忠誠	350
吃出年輕的健康筆記	蘇茲・葛蘭	280
排酸療法	許麗雯	300
你不可不知道的現代靈媒啟示錄	蔡君如口述、許汝紘撰文	320
女巫的12面情緒魔鏡	張瀞文	300
情緒遊戲	張瀞文	300
身心靈芳香療法之神聖精油	張瀞文	280
數字密碼	杜順傑	270
魔法地圖——16種療癒身心靈的新時代教導	Leela等編著	280
永遠之法	大川隆法	280

未來智慧館

書名	作者	價格
贏家勝經——台商行業狀元成功秘訣	陳明璋	280
吉星法則——掌握改變人生、狂賺財富的好機會	李察・柯克	300
吻青蛙的理財金鑰——童話森林的19堂投資入門課	米杜頓兄弟	299
人蔘經濟	大衛・泰勒	330
植物帝國：七大經濟綠寶石與世界權力史	馬斯格雷夫、馬斯格雷夫	360